프라도 미술관에서 꼭 봐야 할 그림 100

Museo del Prado

프라도 미술관에서 꼭 봐야 할 그림 100

김영숙 지음

Humanist

먼저, 유럽의 미술관에
가려는 이들에게

프랑스의 대문호 스탕달은 피렌체를 여행하던 중 산타 크로체 성당에 들어갔다가 그곳의 위대한 예술 작품에 감동한 나머지 몸을 제대로 가누지 못할 정도의 현기증을 느꼈다고 한다. 후에 이러한 증상은 '스탕달 신드롬'이라 명명되었다.

여행 리스트에 빠지지 않고 등장하는 미술관을 찾은 많은 사람이 예술 작품 앞에서 스탕달이 느꼈던 것과 차원이 다른 현기증을 느낄 때가 있다. 대체 이게 왜 그렇게 유명하다는 것인지, 뭐가 좋다는 것인지, 왜 이걸 보겠다고 다들 아우성인지 하는 마음만 앞선다. 스탕달 신드롬의 열광은커녕 배고픔, 갈증, 지루함만 남은 거의 폐허가 된 몸은 산뜻한 공기가 반기는 바깥에 나와서야 활력을 찾는다. 하지만 숙제는 열심히 해낸 것 같은데, 이상하게 공부는 하나도 안 된 기분, 단지 눈도장이나 찍자고 이 아까운 시간과 돈을 들였나 싶은 생각이 밀려올 수도 있다.

판단력과 결단력 그리고 실천의지라는 미덕을 제법 갖춘 '합리적인 여행자'들은 각각의 미술관이 자랑하는 몇몇 작품만을 목표로 삼고 돌진하기 일쑤다. 루브르에서는 레오나르도 다 빈치의 〈모나리자〉를, 오르세에서는 밀레의 〈만종〉과 고흐의 〈론 강의 별이 빛나는 밤〉을, 프라도에서는 벨라스케스의 〈시녀들〉이나 고야의 〈옷을 입은 마하〉〈옷을 벗

은 마하〉를, 내셔널 갤러리에서는 얀 반 에이크의 〈아르놀피니 부부의 초상화〉를, 바티칸에서는 미켈란젤로의 시스티나 성당 천장화를……. 목표로 삼은 작품을 향해 한껏 달리다 우연히 학창 시절 교과서에서 본 듯한 작품을 만나기도 하고, 때론 예기치 못하게 시선을 확 낚아채 발길을 멈추게 하는 작품도 만나지만, 대부분은 남은 일정 때문에 기약 없는 '미련'만 남긴 채 작별하곤 한다.

'손 안의 미술관' 시리즈는 모르고 가면 십중팔구 아쉬움으로 남을 유럽 미술관 여행에서 조금이라도 그림을 제대로 보고 싶은 사람들에게, 혹은 거의 망망대해 수준의 미술관에서 시각적 충격으로 '얼음 기둥'이 될 이들에게 일종의 '백신' 역할을 하기 위해 준비되었다. 따라서 알찬 유럽 여행을 꿈꾸는 이들이 신발끈 단단히 동여매는 심정으로 이 책을 집어 들길 바란다. 아울러 미술관에서 수많은 인파에 밀려 우왕좌왕하다가 도대체 자신이 무엇을 보았는지, 무엇을 느껴야 했는지, 무엇을 놓쳤는지에 대한 생각의 타래를 여행 직후 짐과 함께 푸는 이들을 위한 것이기도 하다. 당장은 '랜선 여행'에 그치지만 언젠가는 꼭 가야겠다고 다짐하는 이들도 빼놓을 수 없다. 아마도 독자들은 깊은 애정을 가질 시간도 없이 눈도장만 찍고 지나쳤던 작품이 어마어마한 스토리를 담고 있는 명화였음을 발견하는 매혹의 시간을 가질지도 모른다.

그림은 화가가 당신에게 전하는 이야기이다. 색과 선으로 이루어 낸 형태 몇 조각만으로 자신의 우주를 펼쳐 보이는 그들의 대담한 언어는 가끔 통역과 해석을 필요로 한다. 굳이 미술관에 가지 않더라도 글보다 쉬울 줄 알았던 그림 독해의 어려움에 귀가 막히고 말문이 막히는 경험을 한 이들에게 이 책이 도움이 되길 바란다.

프라도 미술관에 가기 전
알아두어야 할 것들

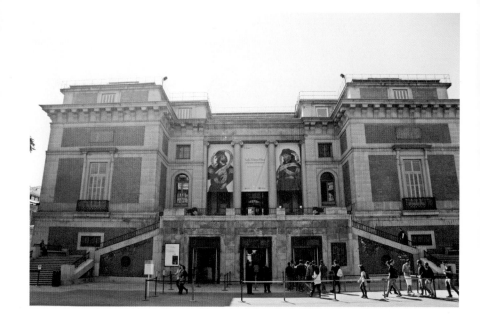

투우와 플라멩코, 알람브라궁전과 한국인들의 입맛에도 딱 맞는 파에야, 세르반테스의 《돈키호테》, 그리고 '시에스타'라는 낮잠 시간으로 유명한 스페인. 스페인은 유럽인들이 가장 살고 싶어 하는 나라로 늘 꼽힌다. 엘 그레코와 벨라스케스, 고야를 비롯하여 피카소와 호안 미로 그리고 달리가 태어난 나라인 스페인에는 '세계적인 미술관'을 언급할 때 늘 빠지지 않는 프라도 미술관이 있다.

프라도 미술관은 1819년 페르디난도 7세 시절 정식으로 문을 열었다. 왕실에서 오랫동안 수집해온 귀한 예술품과 수도원이나 성당 등에 뿔뿔이 흩어져 있던 국보급 유물을 한자리에 보관하고 전시하기 위해 만든 이 미술관은 현재 소묘, 판화, 동전, 메달 그리고 장식 미술 분야에서 각기 수천 점을 비롯해, 회화 작품만 해도 거의 8,000점 가까이 보유하고 있다. 물론 이 모든 작품을 전시하기엔 공간을 아무리 확장해도 부족해 현재 회화의 경우 1,300여 작품만 공개하고 있다.

프라도 미술관 건물은 1785년 카를로스 3세 시절, 자연사박물관 용도로 고전주의 취향이 다분한 건축가 후안 데 빌라누에바^{Juan de Villanueva, 1739-1811}의 책임 아래 건축되기 시작했다. 그러나 국내외 사정으로 반쯤 짓다 공사가 중단되었다. 이후 페르디난도 7세는 빌라누에바의 설계를 가급적 훼손하지 않는 방향으로 완공할 것을 명했고, 마침내 1819년 회화와 조각 작품을 전시하는 왕립미술관으로 용도를 변경하여 개장했다.

특별한 지위의 사람이나 입장할 수 있던 이 미술관은 1868년 국가 재산으로 귀속되었고, 이후 소장 작품 수가 엄청나게 늘어나기 시작했다. 미술관 역시 한층 확장되었다. 그러나 내전이 한창이던 1936년 프랑코를 격렬히 비방한 이력으로 피카소가 공화파 정부에 의해 관장으로 임명되었지만, 계속되는 내전과 혼란 속에 프라도는 곧 문을 닫고 만다.

프라도 미술관 앞 고야 동상

프라도 미술관 앞 벨라스케스 동상

'스페인의 보물'을 지켜야 한다는 여론이 뜨겁게 달아오르자, 한때 작품들은 중립국인 스위스의 주네브 미술관으로 옮겨지기도 했다. 이들이 다시 프라도로 옮겨진 것은 1939년, 마침내 프랑코가 승리한 뒤 내분을 강압적으로나마 종식시킨 뒤였다. 그때부터 지금까지 프라도는 늘 '확장 중'이다. 넘쳐나는 수집품 중 현대 작품은 국립 소피아 왕비 미술관(레이나 소피아 미술관Reina Sofia Museum)을 비롯한 몇몇 미술관으로 흩어졌으며, 프라도는 명실공히 12세기에서 19세기까지의 미술 경향을 살펴볼 수 있는, 세계 최고 수준의 미술관으로 영원히 새로운 탄생을 거듭하고 있다.

프라도 미술관은 헤로니모스 건물과 빌라누에바 건물로 이루어져 있다. 전체 건물의 삼면에 고야, 벨라스케스, 무리요 등 스페인이 자랑하는 화가들의 동상이 있다. 헤로니모스 건물은 특별전 등의 기획 전시가 주로 열리는 공간으로 사용되고 있고, 빌라누에바 건물에서는 프라도의 영구 소장 작품을 0층(우리의 1층), 1층, 2층의 총 세 층으로 나누어 전시한다. 각 층에 포진한 작품들은 물론 비슷한 시대별로 그리고 화가들의 출신 국가별로 묶여 있기는 하나, 처음 이곳을 찾는 감상자에게는 동선이 다소 산만하게 느껴진다.

0층에는 르네상스 시절 이탈리아의 유명 작품부터 비슷한 시기의 플랑드르 회화와 독일 회화, 12세기부터 20세기 초까지의 스페인 회화가 있다. 1층에는 르네상스 후기에서 바로크를 거쳐 근현대에 이르는 스페인, 독일, 프랑스 회화가 있다. 스페인이 자랑하는 화가 엘 그레코, 벨라스케스, 리베라와 무리요 그리고 고야의 대표작이 모두 모여 있으며, 그들에게 직간접적으로 영향을 미친 티치아노나 틴토레토, 루벤스 등의 걸작이 풍성하게 전시되어 있다. 2층에는 주로 장식 미술이 있지만 고야의 주요 작품도 상당수 전시되어 있다.

프라도 미술관의
회화 갤러리

Level **-1**

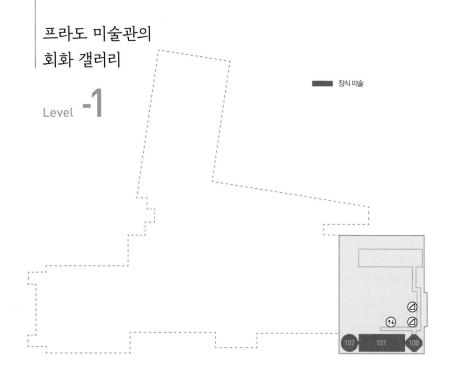

장식 미술

102 · 101 · 100

Level **0**

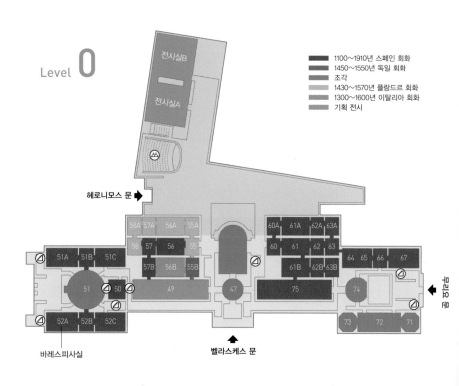

1100~1910년 스페인 회화
1450~1550년 독일 회화
조각
1430~1570년 플랑드르 회화
1300~1600년 이탈리아 회화
기획 전시

전시실B

전시실A

헤로니모스 문 ▶

바레스피사실

벨라스케스 문 ▲

Level **1**

전시실C

전시실D

- 1550~1810년 스페인 회화
- 1750~1800년 독일 회화
- 1600~1800년 프랑스 회화
- 1600~1700년 플랑드르 회화
- 1450~1800년 이탈리아 회화
- 1750~1800년 영국 회화
- 기획 전시

고야의 문

7A 8A 9A 10A 15A 16A 17A 18A
7 8 9 10 11 12 14 15 16 17 18
2 3 4 5 6 8B 9B 10B 19 20 21 22 23
24 25 26 27 28 29 32 39
40 41 42 43 44 34 35 36 37 38

Level **2**

- 1700~1800년 스페인 회화

전시실D

94 93 92 91 90
85
89 88 87 86

차례

15~16세기 이탈리아와 플랑드르

16~17세기 이탈리아와 프랑스

엘 그레코와 16세기 스페인

리베라, 무리요, 수르바란

벨라스케스와 17세기 스페인

루벤스와 17세기 플랑드르, 네덜란드

고야와 18세기 스페인

스페인 역사 읽기

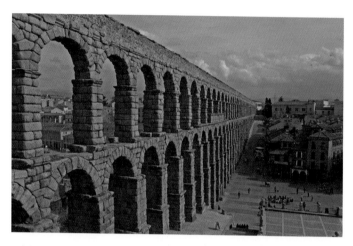

로마 수도교 서기 50년경 클라디우스 황제 시절 이베리아 반도를 점령한 로마인들이 세고비아에 만든 것으로, 전체 길이 728미터에 아치의 수는 167개에 달한다. 수도교는 말 그대로 물이 흐르는 다리로, 지형의 높낮이와 상관없이 물을 원하는 곳까지 끌어오기 위해 만든 것이다.

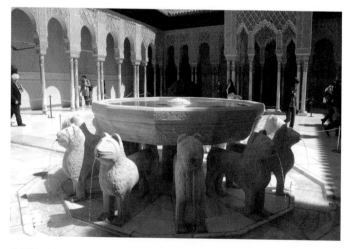

사자 분수 알람브라는 스페인의 마지막 이슬람 세력인 무어 왕조 시대에 요새와 궁전 그리고 모스크가 함께하는 복합 공간으로 지어졌다. 알람브라 궁전 내부 모하메드 5세의 궁전에 있는 '사자 분수'는 매시 어느 사자의 입에서 물이 뿜어져 나오는지를 보고 시간을 알 수 있었다고 한다. 현재는 그 기능을 상실했는데, 작동 원리를 알아내려고 후대 기독교인들이 이를 분해한 탓이다.

프라도 미술관에 전시되어 있는 회화 작품은 왕실 수집 작품들을 기초로 하였기에 스페인 왕실의 계보를 어느 정도 아는 것은 여러모로 도움이 된다.

기원전 1만 5000년경에 그려진 구석기 시대의 알타미라 동굴벽화가 존재하는 이베리아 반도에 본격적으로 사람이 모여 살기 시작한 것은 기원전 80만 년경으로 추정된다. 이후 기원전 1000년경 유럽 중부 지방에서 이주한 켈트족이 모여 살던 이곳은 페니키아, 카르타고 등을 거쳐 기원전 2세기부터 약 600년간 로마 제국의 지배를 받았다. 이후 생겨난 작은 기독교 왕국들은 711년 북아프리카에서 침입한 이슬람교도에 의해 멸망하고, 약 800년에 걸쳐 지배를 받는다. 그러나 반도 중북부 지역에는 레온, 카스티야, 나바라, 아라곤 등의 기독교 왕국이 성립되는데, 이들은 '레콘키스타reconquista(재탈환이라는 의미로, 주로 국토회복운동이라고 번역된다)'를 통해 이슬람과 격렬히 투쟁했다.

카스티야의 공주 이사벨 1세Isabel I, 1451~1504와 아라곤의 왕자 페르난도 2세Fernando II, 1452~1516는 정략결혼을 통해 기독교 왕국들을 통합해 1492년 이슬람 왕국을 완전히 몰아냈다. 이로써 이베리아 반도는 진정한 의미의 기독교 시대로 접어든다. 두 사람은 각자의 왕국을 다스리는 일종의 연합국 성격으로 이베리아 반도를 지배한다. 이 시기 이사벨 여왕의 후원을 받은 콜럼버스가 신대륙을 발견한 것은 잘 알려진 사실이다.

이사벨과 페르난도 2세 사이에서 태어난 자녀들이 각기 서유럽 열강의 후손과 정략결혼을 하면서 스페인의 영토는 확장 일로를 달린다. 특히 공주 후안나는 오늘날의 독일, 오스트리아, 헝가리 등을 지배하던 신성로마제국의 합스부르크 왕가 출신 필리프(스페인 왕계에서는 펠리페 1세라 칭한다)와 결혼하는데, 그 사이에서 낳은 아들 카를 5세Karl V, 1500~1558(스페인

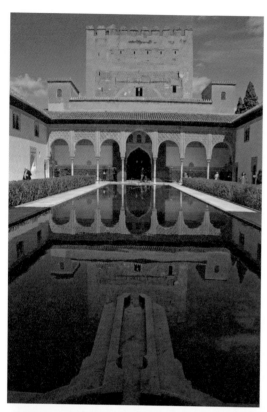

알람브라의 헤네랄리페(위)와 카를 5세 궁(아래)
스페인은 이슬람과 기독교의 문화유산이 공존한다. 이슬람 왕조가 만든 알람브라 궁전 안에는 기독교도인 카를 5세가 아내와의 신혼여행을 기념하기 위해 세운 카를 5세의 궁이 르네상스식으로 지어져 있어 이채롭다.

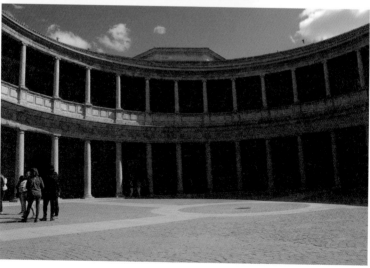

의 왕계에서는 카를로스 1세이다)는 신성로마제국과 스페인을 겸임 통치한다.
카를 5세는 중부와 동부 유럽 전역을 비롯해 오늘날의 벨기에와 네덜란
드 인근의 플랑드르 지역 그리고 이탈리아 남부와 이베리아 반도 전체
를 장악하는 명실공히 유럽 최강의 황제로 등극한다. 카를 5세는 특히
베네치아의 대표적인 화가 티치아노를 흠모했는데, 그에게 자신의 임종
을 지켜달라고 부탁할 정도였다. 스페인은 카를 5세 이후 1700년대까지
합스부르크 왕가의 지배를 받는다.

카를 5세는 동생 페르디난트 1세에게 신성로마제국 황제 자리를 물려
주었고, 아들인 펠리페 2세^{Felipe II, 1527~1598}에게 스페인의 왕위를 물려주
었다. 펠리페 2세는 강력한 가톨릭 군주로 군림했다. 그는 종교적·경제
적·정치적 이유로 스페인의 통치에 저항하는 플랑드르 지역에 알바 공
작을 파견하여 무시무시한 살육을 감행해 그들로 하여금 독립운동의
의지를 불태우게 만들었다. 펠리페 2세는 첫 아내와 사별한 뒤, 영국 헨
리 8세의 딸인 메리 1세^{Mary I, 1516~1558}(프로테스탄트를 무자비하게 탄압하는 과정
에서 '피의 메리'라는 별명을 얻었다)와 결혼해(76쪽) 영국과의 안정적인 관계에
힘을 쏟았다. 그러나 42년이라는 긴 통치 기간 동안 그는 신대륙의 너른
식민지를 지배하면서도 네 차례나 파산 선고를 받을 정도로 재정 적자
에 시달렸다. 그는 톨레도와 바야돌리드에 있던 궁을 떠나 마드리드 인
근에 엘에스코리알^{El Escorial} 이라는 왕궁을 새로 건설해 마드리드를 스페
인의 수도로 천명한다. 20여 년간 지속된 새 왕궁 엘에스코리알을 지을
때 수많은 미술가가 유럽 각지, 특히 이탈리아에서 이주해와 스페인 문
화를 발전시키는 데 기여했다. 그는 아버지가 총애하던 티치아노에게 많
은 작품을 의뢰하거나 수집하여 프라도의 티치아노 컬렉션을 풍부하게
했다.

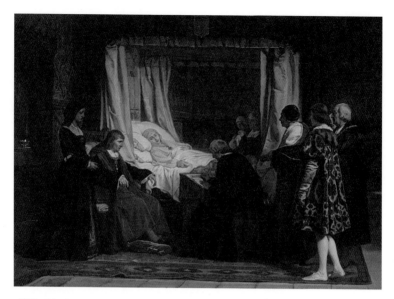

이사벨 1세와 페르난도 2세 에두아르도 로살레스 갈리나스, 〈가톨릭의 여왕 이사벨의 유언〉, 캔버스에 유채, 290×400cm, 1864년.

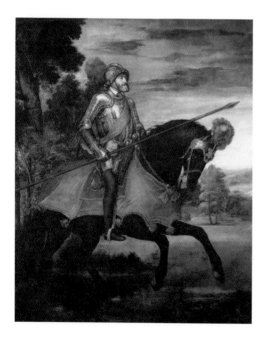

카를 5세
티치아노 베첼리오, 〈카를 5세의 기마상〉, 캔버스에 유채, 322×279cm, 1548년.

펠리페 2세의 재위 시절에는 그리스에서 태어나 베네치아를 거쳐 톨레도로 이주해온 엘 그레코의 활약이 두드러졌다. 펠리페 2세는 스페인 순혈주의를 지나치게 강조해 가톨릭이 아닌 종교에 대한 심각한 적대감으로 심지어 기독교로 개종한 유대인과 무어인조차 박해하는 바람에 많은 인재를 해외로 유출시킨 장본인이기도 하다. 아내였던 영국 여왕 메리 1세가 사망한 뒤 영국 왕위를 이은 엘리자베스 여왕과 해상에서 격돌하지만 대패하고, 네덜란드와의 전쟁에서도 패하면서 국운이 서서히 기울기 시작한다.

펠리페 2세의 아들 펠리페 3세^{Felipe III, 1578~1621}는 스무 살에 왕위에 올랐지만, 한 나라를 통치하기엔 여러모로 유약했다. 그는 대부분의 국사를 자신이 신임하는 자들에게 위임함으로써 궁정을 부패시켰다. 그는 아버지처럼 순혈정책을 추진해 거의 30만 명에 가까운 모리스코(이슬람 치하에서 이슬람교로 개종했던 스페인인)를 추방하였는데, 이로 인해 스페인의 노동력이 거의 바닥날 정도였다. 그는 네덜란드와의 전쟁(플랑드르 지역의 독립운동이 전개되면서 벨기에 등의 남부 지역은 백기를 들었으나, 오늘날 우리가 네덜란드라고 부르는 북부 지역은 스페인과 전쟁을 이어간다)이 장기전으로 이어지고 패색이 짙어지자 12년간의 휴전을 제안했다.

네덜란드와의 휴전 계약이 종료되는 1621년 펠리페 4세^{Felipe IV, 1605~1665}는 겨우 열여섯 살에 왕위에 올랐다. 그 역시 아버지 펠리페 3세와 마찬가지로 이탈리아 출신의 가스파르 데 구츠만(올리바레스 백작)에게 정치를 일임하였다. 펠리페 4세는 올리바레스와 함께 스페인의 개혁을 도모했지만 대부분 실패로 끝났고, 결국 네덜란드의 독립을 인정하여 통치권을 상실한다. 그는 재위 시절 카탈루냐를 비롯한 여러 지역에서 분리 독립을 요구하는 바람에 극심한 내분을 겪었고, 일종의 연합국 성격으로

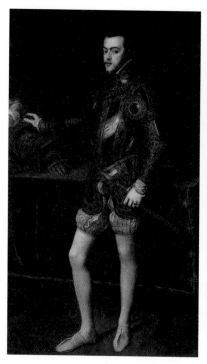

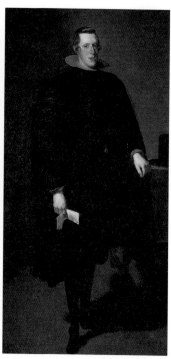

펠리페 2세 티치아노 베첼리오, 〈갑옷을 입은 펠리페 2세의 초상화〉, 캔버스에 유채, 193×111cm, 1550~1551년.

펠리페 4세 디에고 벨라스케스, 〈펠리페 4세〉, 캔버스에 유채, 210×102cm, 1624~1627년.

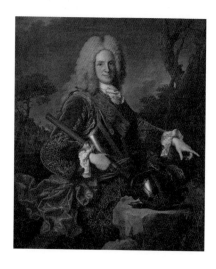

펠리페 5세
장 랑크, 〈펠리페 5세〉,
캔버스에 유채,
144×115cm, 1723년.

통치하고 있던 포르투갈을 잃는 등 국내외에서 정치적으로 무능한 왕이었다. 그러나 예술적 심미안이 높았던 펠리페 4세의 치세 중에는 디에고 벨라스케스, 바르톨로메 에스테반 무리요, 호세 데 리베라, 프란시스코 데 수르바란 등 미술가를 비롯해 시인 로페 데 베가, 소설가 프란시스코 데 케베도, 극작가 페드로 칼데론 데라바르카 등 유명 문인이 활동했다.

펠리페 4세는 무엇보다 미술품 수집에 광적인 모습을 보였다. 재임 시절에 플랑드르의 대가 루벤스를 적극적으로 후원하여 많은 걸작을 챙긴 그는 영국의 찰스 1세가 사망한 뒤 열린 유품 경매에도 적극적으로 참여하여 알토란 같은 귀한 작품을 스페인 왕실로 가지고 왔다. 또 왕실 화가였던 벨라스케스를 이탈리아로 보내 당시 미술 선진국이던 이탈리아 유명 화가들의 작품을 사 모으기도 했다. 펠리페 4세의 아들 카를로스 2세Carlos II, 1661~1700는 아버지가 세상을 떠나자 겨우 네 살에 왕위에 올랐다. 그는 아마도 합스부르크 왕가에서 계속되어온 근친혼의 후유증을 앓은 듯 곱사등이에 발육부진을 겪었으며, 왕위를 계승할 적자마저 생산하지 못했다. 이런저런 혈연관계를 내세워 호시탐탐 카를로스 2세 이후의 왕위 계승에 눈독을 들이던 유럽의 여러 나라는 결국 큰 전쟁을 치른다.

펠리페 4세는 첫 왕비인 프랑스 부르봉 왕가의 엘리자베스와 결혼하여 마리아 테레사를 낳았다. 후사 없이 생을 마감한 병약한 왕 카를로스 2세는 펠리페 4세가 자신의 조카인 마리아나와 두 번째 결혼하여 낳은 아들이었다. 카를로스 2세의 이복 누나인 마리아 테레사는 프랑스의 태양왕 루이 14세와 결혼하는데, 이들 사이의 손자가 바로 펠리페 5세Felipe V, 1683~1746로, 우여곡절 끝에 카를로스 2세의 뒤를 이어 스페인

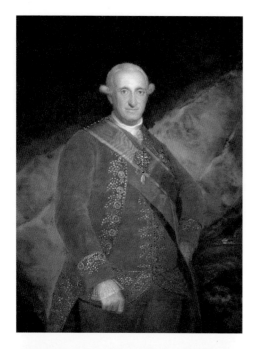

카를로스 4세
프란시스코 데 고야, 〈카를로스 4세〉,
캔버스에 유채,
127×94cm, 1789년.

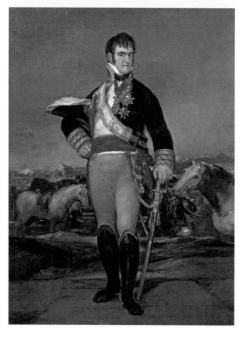

페르난도 7세
프란시스코 데 고야, 〈페르난도 7세〉,
캔버스에 유채,
207×140cm, 1815년.

의 왕권을 잇는다. 따라서 카를로스 2세는 합스부르크 혈통의 마지막 스페인 왕인 셈이고, 펠리페 5세는 스페인에서의 부르봉 왕조의 시조가 된 셈이다.

펠리페 5세는 할아버지인 프랑스의 루이 14세처럼 강력한 중앙집권제를 실시했다. 그러나 이에 반대하는 세력도 만만치 않아 스페인 각 지방이 들고 일어나 서로 스페인의 왕이 되겠다고 나선다. 무려 12년간 지속된 전쟁 끝에 펠리페 5세는 가까스로 자신의 자리를 지킬 수 있었지만 국운은 이미 기울 만큼 기울었다. 플랑드르는 독립해 스페인의 통치에서 벗어났고, 역시 스페인의 지배를 받던 이탈리아 남부의 나폴리 왕국 또한 오스트리아에 빼앗겼다. 펠리페 5세는 결국 아메리카 대륙에 남은 식민지와 스페인 본토만을 지배하게 되어 한때 유럽 최강국으로서의 자존심을 바닥에 내려놓아야만 했다. 그러나 펠리페 5세의 예술에 대한 열정은 기우는 국운과는 상관이 없었던 것으로 보인다. 재위 중 마드리드 알카사르Alcazar 궁에 불이 나 왕실 수집품의 3분의 1이 손실되었음에도 불구하고, 그가 모으고 지켜낸 수많은 미술품은 현재 프라도의 위상을 높이는 데 혁혁한 공을 세운다.

펠리페 5세의 뒤는 거세 가수Castrato 파리넬리Farinelli, 1705~1782와 놀아나느라 정치는커녕 후계자도 낳지 못한 채 세상을 떠난 페르난도 6세로 이어진다. 동성 애인과의 잡다한 사생활의 역사만 남긴 그가 그나마 미술사에서 언급되는 것은, 본격적인 미술 기관이라 할 수 있는 산페르난도 왕립미술아카데미가 그의 재위 시절 문을 열었기 때문이다.

그 뒤는 이복동생인 카를로스 3세와 그의 아들 카를로스 4세Carlos IV, 1748~1819로 이어진다. 카를로스 3세는 후안 데 빌라누에바에게 마드리드 시민의 주 산책로가 위치한 곳에 프라도의 전신인 자연사박물관과 더

불어 산혜로니모^{San Jeronimo} 교회를 설계하도록 했다. 한편 카를로스 4세는 재상 마누엘 데 고도이^{Manuel de Godoy, 1767~1851}에게 나랏일을 모조리 맡겼고, 심지어 자신의 왕비가 고도이와 놀아나는 것까지 묵인한 채 사냥에 몰두하는 등 무능력의 극치를 보였다. 아들 페르난도 7세는 고도이에 대한 스페인 국민의 반감을 이용해 나폴레옹의 힘을 빌려 아버지를 폐위시켰지만, 계략에 넘어가 왕권을 나폴레옹의 형 조제프 보나파르트^{Joseph-Napoleon Bonaparte} (스페인어로는 호세 1세^{Jose I, 1768~1844})에게 빼앗긴 채 유배 생활을 해야 했다. 스페인 국민의 격렬한 저항은 프랑스와의 전쟁으로 이어졌고, 바로 그 시절 고야는 〈5월 2일〉과 〈5월 3일〉(각 204쪽)을 제작했다. 호세 1세는 카를로스 3세 시절부터 짓기 시작한 프라도 미술관 건물을 병기 창고나 마구간으로 삼으면서도 정작 자신의 조국 프랑스에 '나폴레옹 박물관(현재의 루브르 박물관)'을 운영할 아이디어를 얻은 것으로 알려져 있다. 고야는 카를로스 4세의 궁정화가로 시작하여 페르난도 7세 시절에도 활동했다.

프라도 미술관을 완공하고 개방한 페르난도 7세^{Fernando VII, 1784~1833}는 나폴레옹이 몰락하자 다시 왕권을 장악한다. 그러나 그의 강압적인 통치는 분열을 야기하는데, 크게 보면 철저한 왕정을 주장하는 보수파와 공화정이나 입헌군주제를 지지하는 자유파의 대립이었다. 우여곡절 끝에 그의 뒤는 딸 이사벨 2세^{Isabel II, 1830~1904}가 물려받았다. 자유주의자들은 이사벨 2세를 이용해 스페인의 개혁을 주도할 구상을 했지만, 페르난도 7세의 동생 카를로스 마리아 이시드로 데 부르봉^{Carlos Maria Isidro de Borbon, 1788~1855}이 이끄는 보수파는 전쟁을 선포한다. 몇 차례의 쿠데타와 내란으로 이사벨 2세가 프랑스로 망명한 뒤 엉뚱하게도 이탈리아를 통일한 비토리오 에마누엘레 2세의 아들 아마데오 1세^{Amadeo I, 1845~1890}라

는 이탈리아 사부아 왕가 출신에게 왕위가 넘어가기도 했지만, 곧 폐위된다.

1873년 스페인은 의회 투표를 통해 공화제를 선택하고 첫 스페인 공화국을 선포했다. 그러나 열 달 동안 대통령이 무려 네 번이나 바뀌는 등 무질서 그 자체였다. 결국 스페인은 이사벨 2세의 아들 알폰소 12세^{Alfonso XII, 1857~1885}에 의해 다시 왕정으로 돌아섰다. 그는 입헌군주제를 실시해 스페인 근대사 중 가장 평화로운 시대를 만들었다. 하지만 그가 스물여덟 살의 젊은 나이에 사망하면서 평온의 시기는 12년 만에 끝났다. 스페인은 알폰소 13세^{Alfonso XIII, 1886~1941}를 거쳐 1931년 다시 제2공화국을 선포하였으며, 이후 36년간 파시스트 독재자 프란시스코 프랑코^{Francisco Franco, 1892~1975}의 지배하에 놓였다가, 프랑코가 죽기 전 지명한 알폰소 13세의 손자인 후안 카를로스 1세^{Juan Carlos I, 1938~현재}가 입헌군주제 형식으로 즉위하면서 다시 부르봉 왕가를 재건했다. 그의 아들 펠리페 6세는 2014년 6월 스페인의 새 국왕으로 즉위했다.

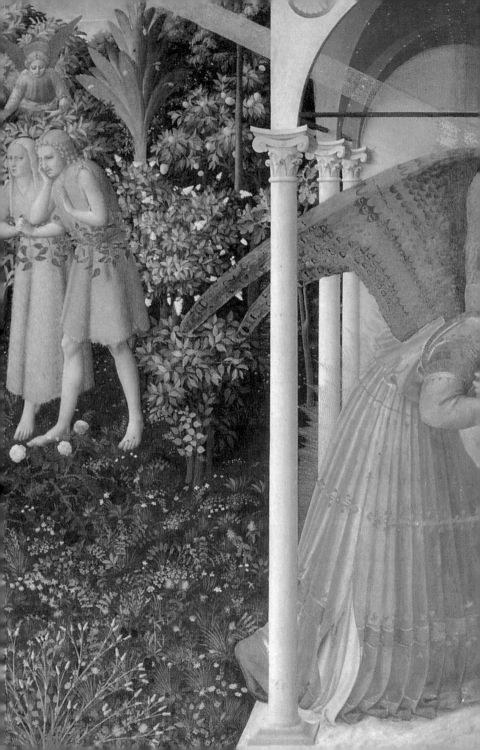

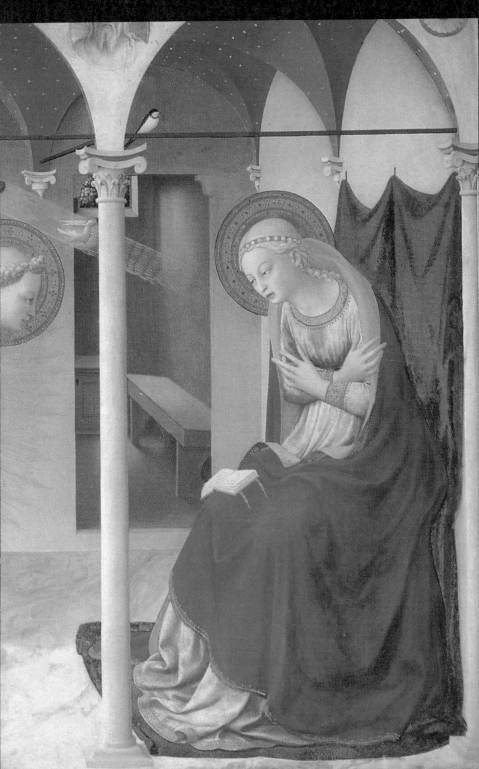

라파엘로 산치오
추기경

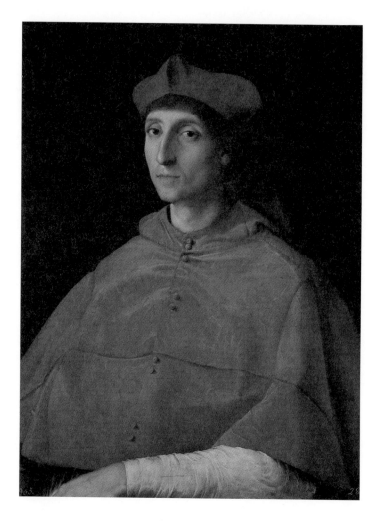

캔버스에 유채
79×61cm
1510〜1511년
0층 49실

라파엘로 산치오

라파엘, 토비아 그리고 성 히에로니무스와 함께 있는 성모자(성모와 물고기)

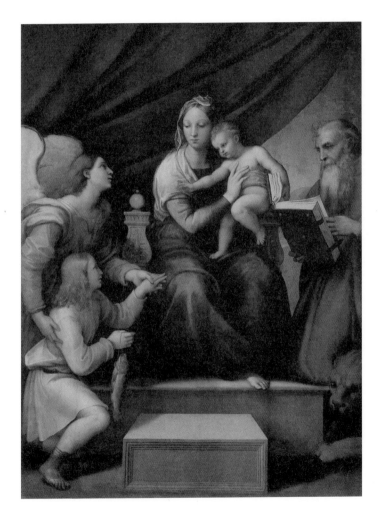

캔버스에 유채
215×158cm
1512~1514년
0층 49실

라파엘로 산치오
갈보리 가는 길

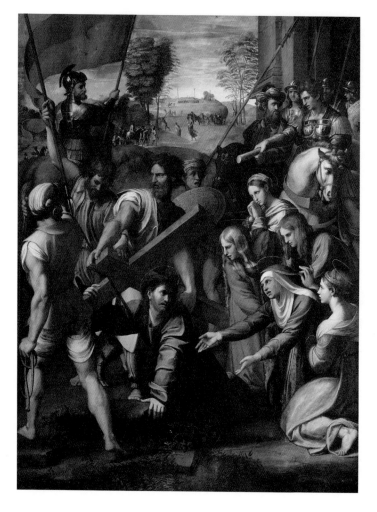

패널에 유채
318×229cm
1515~1516년
0층 49실

라파엘로 산치오 Raffaello Sanzio, 1483~1520가 교황청에 머물면서 그린 〈추기경〉의 모델이 누구인지 아직 밝혀지지 않았다. 살짝 몸을 비튼 자세는 레오나르도 다 빈치의 〈모나리자〉를 떠올리게 하는데, 라파엘로는 피부와 눈, 코, 입 등이 만나는 부분 윤곽선을 흐릿하게 처리하여 사실감을 드높이는 레오나르도 다 빈치의 스푸마토 기법을 적극적으로 사용하였다.

〈라파엘, 토비아 그리고 성 히에로니무스와 함께 있는 성모자(성모와 물고기)〉는 성모자를 중심으로 왼편에는 성서 《토비트서》(5장 15절) 일화의 주인공들이 있고, 오른편에는 성 히에로니무스가 함께한다. 토비트는 어느 날 몸을 씻다가 자신의 발을 깨물려고 하는 물고기를 만났는데, 천사 라파엘은 그에게 물고기의 내장을 뺀 다음 잘 보관하라고 일렀다. 얼마 뒤 토비트는 사라와 결혼하는데, 사라는 본래 결혼해 첫날밤을 보낼 때마다 악마의 습격을 받아 신랑의 목숨을 내주어야 했다. 그러나 토비트는 물고기의 내장을 태워 이를 물리친다. 성 히에로니무스 Eusebius Hieronymus, 347?~420는 그리스어 역본의 성서를 라틴어로 번역한 학자로, 주로 성경책과 함께 그려진다.

〈갈보리 가는 길〉은 시칠리아, 팔레르모의 산타 마리아 델로 스파시모 Santa Maria dello Spasimo(전율하는 성모 마리아 교회)를 위해 그려졌다. 고통받는 예수를 바라보며 슬픔과 분노에 사로잡힌 성모 마리아를 추모하며 지은 교회니만큼 그림 역시 십자가를 지고 끌려가는 예수와 이에 전율하는 마리아의 시선을 드라마틱하게 교차시켜 놓았다. 이 그림은 완성 후 시칠리아 섬으로 옮기는 중 배가 침몰하여 분실되었다가 멀쩡한 상태로 제노바에서 발견되어 사람들을 그야말로 '전율'케 했다.

프라 안젤리코
수태고지

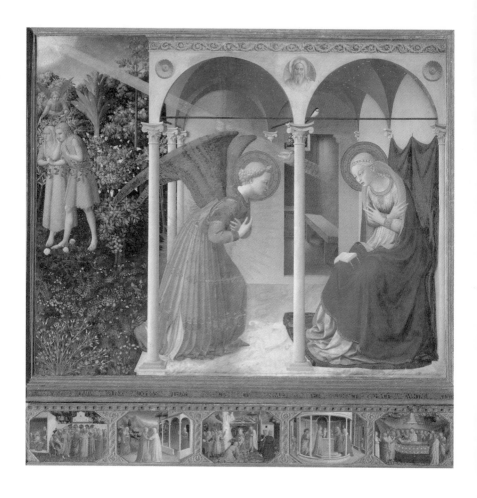

목판에 템페라
194×194cm
1425~1428년
0층 56b실

프라 안젤리코Fra Angelico, 1400?~1455는 도미니쿠스 수도회 소속의 수도사로 출발하여, 훗날 피렌체 인근 도시 피에솔레에서 수도 원장 직에까지 오른 성직자이기도 했다. 〈수태고지〉는 자신이 몸담고 있던 피에솔레 수도원에 속한 교회를 위해 그린 것이다. 성경이 전하는 바에 따르면 마리아는 요셉과 정혼한 뒤 충만한 신앙심으로 경건한 삶을 살던 중, 천사 가브리엘의 뜻하지 않은 방문과 함께 '임신'이라는 청천벽력과도 같은 소식을 접한다. 프라 안젤리코의 그림 속 마리아는 처녀의 몸으로 아이를 잉태하리라는 이 억울하기 짝이 없는 소식에도 순종의 예를 다하고 있다.

화면 왼쪽 모퉁이에서 시작된 빛은 성령을 의미한다. 중앙의 기둥을 통과하는 빛줄기 안에 비둘기 한 마리가 보인다. 비둘기 역시 성령을 의미한다. 마리아의 임신은 바로 이 성령의 힘, 이른바 은총으로 이루어졌다는 것이다. 중앙 기둥 윗부분에 하나님의 얼굴이 새겨져 있다. 가슴에 포갠 두 팔은 '순종'을 의미한다. 가브리엘과 마리아가 위치한 공간은 '로지아'라고 부르는데 한쪽은 벽을, 반대쪽은 기둥을 세워 외부와 연결되도록 트여놓은 곳을 말한다. 로지아의 천정은 푸른 하늘과 황금빛 별들로 장식되어 있다.

주목할 것은 화면 왼쪽의 외부세계이다. 두 남녀가 맥 빠진 모습으로 걷고 있고, 천사는 그들을 재촉한다. 이들은 낙원에서 추방되는 아담과 이브이다. 구약과 신약에서 일어나는 사건의 통일성과 연속성을 '예표론Typology'이라 하는데, 이에 의하면 아담과 이브로 인해 만들어진 원죄는 바로 그 '죄' 없이 잉태되어 세상에 오실 예수에 의해 사해진다는 것으로 연결된다. '순종하지 않은' 자들이 만든 원죄의 늪에 빠진 인류는 '순종하는' 자로 인해 비로소 구원받는 것이다.

안드레아 만테냐
성모 마리아의 장례식

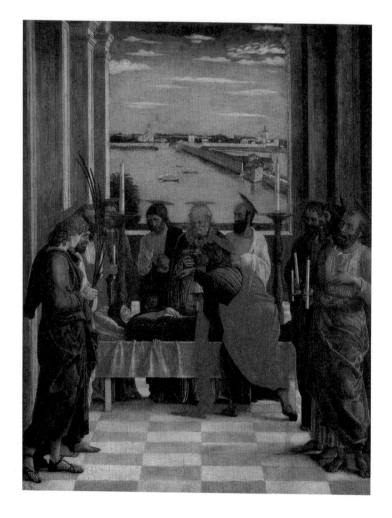

목판에 유채
54.5×42cm
1462년경
0층 56b실

파도바 출생의 안드레아 만테냐^{Andrea Mantegna, 1431~1506}가 자신을 궁정화가로 임명한 만토바의 루도비코 곤차가^{Ludovico Gonzaga} 후작의 예배당을 위해 그린 그림이다. 총 열한 명의 제자가 성모의 죽음을 애도하기 위해 모여 있다. 시기적으로 보면 예수를 은전에 팔아넘긴 뒤 자살로 생을 마감한 유다를 제외한 것이어서 열한 명이라는 숫자가 맞아떨어진다. 그러나 당시 화가들은 유다의 자리에 늘 사도 바울을 넣곤 했다. 따라서 비는 숫자는 유다가 아니라, 의심 많은 제자 토마스의 부재를 강조하기 위해서라고 보는 것이 일반적이다.

부활한 예수를 믿지 못하여 의혹을 제기하는 토마스를 위해 예수는 옆구리에 난 상처에 손을 넣게 하여 확인해준 적이 있다. 토마스가 이번에는 마리아의 임종을 지키지 못했고, 성모가 승천하는 장면마저 목격하지 못해 또 한 차례 의심을 품는다. 이에 마리아는 의혹을 풀어주기 위해 승천하는 순간 허리띠를 토마스에게 던져준 일화가 있다. 만테냐는 토마스를 제외함으로써 이어질 그 이야기를 암시한 것이다.

소실점을 향해 점점 작게 모이는 타일의 모양은 만테냐의 원근법에 대한 관심과 기량을 어김없이 보여준다. 창밖에 그려진 풍경은 만토바의 당시 모습을 꼼꼼하게 담고 있어 지형학 연구에도 큰 도움을 준다. 이런 장치들로 인해 마리아의 죽음은 평평한 2차원의 화면에 그려진 그림이 아니라, 3차원의 현실 공간에서 일어나는 일처럼 보인다. 그림 가장 왼쪽에 있는 제자는 사도 요한이다. 13세기에 보라기네의 야코부스^{Jacobus de Voragine}가 쓴 《황금전설^{Legenda Aurea}》은 기독교 성인들의 이야기를 담고 있는데, 그에 의하면 마리아는 자신의 하관식 때 요한으로 하여금 종려나무 가지를 들고 서 있도록 명했다. 종교화에서 종려나무는 대체로 순교자들 승리의 상징물로 통한다.

안토넬로 다 메시나
죽은 그리스도를 안고 있는 천사

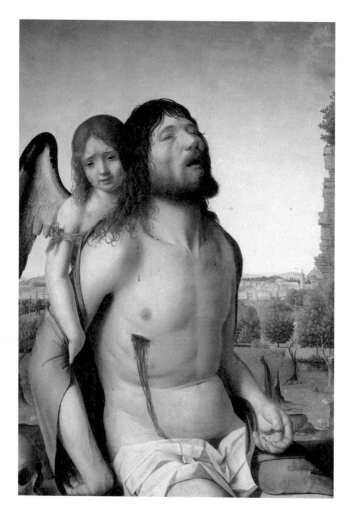

패널에 유채
74×51cm
1475~1476년
0층 56b실

안토넬로 다 메시나^{Antonello de Messina, 1430~1479}는 플랑드르에서 발명한 유화를 베네치아를 통해 처음으로 이탈리아로 도입한 화가로 알려져 있다. 유화는 기름에 물감 안료를 섞어 사용하는 기법으로, 시간이 지나도 심하게 변색되거나 훼손되지 않았다. 그뿐 아니라 몇 번이고 수정할 수 있기 때문에 치밀할 정도로 세밀한 플랑드르 회화의 전통을 일구어내는 데 큰 역할을 했다.

플랑드르 회화는 붓이 아니라 바늘 끝으로 그린 듯이 정확하고 꼼꼼하게 대상을 묘사했다. 따라서 작품 속 예수의 땀과 고통에 젖은 머리칼과 코와 턱에 듬성한 수염은 만질 수 있을 듯이 정교하게 그려져 있다. 죽은 예수의 몸을 지탱하고 있는 아기 천사의 고운 머리칼, 날개 결, 예수의 몸을 두르고 있는 천 역시 꼼꼼하게 그려졌다.

안토넬로 다 메시나는 고통 속에 막 숨을 거두느라 채 입을 다물지 못한 예수의 모습과 이를 슬퍼하는 아기 천사의 애절한 표정을 기품 있게 그려냄으로써, 다소 도식적인 느낌이 드는 플랑드르 회화보다 한발 앞서 있다. 풍부하고도 자연스러운 표정, 조각처럼 단단한 형태를 갖춘 예수의 몸은 이탈리아 르네상스 미술의 특징을 유감없이 발휘한다. 특히 화면 전체를 골고루 밝히는 고운 빛과 그림 상단 짙푸르다가 아래로 갈수록 점차 옅어지는 하늘색의 부드러운 변화는 색과 빛의 표현에 능숙했던 베네치아 화가들의 전통까지 습득한 결과로 보인다.

배경에 그려진 풍경은 그의 고향 마을 메시나를 담은 것이다. 부드럽고 자연스러운 예수와 천사에 비해 배경은 컴퓨터 그래픽을 방불케 할 정도로 지나치게 정교하며, 딱딱한 느낌마저 든다. 따라서 학자들은 이 배경 부분과 다소 자연스러움이 결여되어 보이는 예수 옆구리의 피는 그의 제자이자 아들인 야코벨로가 그린 것으로 보고 있다.

요하힘 파티니르
스틱스 강을 건너는 카론이 있는 풍경

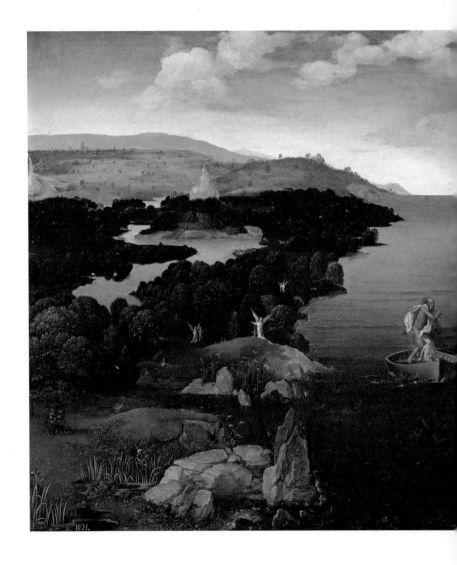

패널에 유채
64×103cm
1520~1524년
0층 56a실

요하힘 파티니르와 캉탱 마시

성 안토니오의 유혹

캔버스에 유채
155cm×173cm
1520~1524년
0층 56a실

르네상스 시대만 해도 대부분의 이탈리아 화가들에게 풍경은 그림 속 인물이나 사건을 위한 배경에 지나지 않았다. 그러나 알프스 북쪽의 화가들은 그림 속 풍경의 비중을 훨씬 높이곤 했다. 안트베르펜에서 활동한 요하힘 파티니르Joachim Patinir, 1480?~1524는 북유럽 최초의 풍경화가로 불리기도 한다. 물론 〈스틱스 강을 건너는 카론이 있는 풍경〉은 죽음 이후의 세계를 다룬 신화를 주제로 하고, 실제 자연을 그린 것은 아니다. 그러나 이 그림은 아름답고 신비로운 어떤 지역의 풍광을 마치 새처럼 높은 곳에서 바라보듯 펼쳐 보이고 있다. 화면 왼쪽의 낙원으로 굽이치는 강은 레테의 강이다. 생을 다한 이가 이 강의 물을 마시면 이승에서의 일은 모두 잊고, 영원히 늙지 않는 몸으로 낙원에 들어간다고 한다. 그림 속 낙원에는 천사들이 유유히 산책을 하고 있다. 정중앙 지하 세계로 들어가는 스틱스 강 위에 떠 있는 카론의 배는 죽은 자들의 영혼을 실어 나른다. 배는 아마도 그림 오른쪽의 지옥을 향하는 듯하다.

〈성 안토니오의 유혹〉은 파티니르와 가장 가까운 친구이자 동료 캉탱 마시Quentin Matsys, 1466~1531가 함께 그린 그림으로, 파티니르는 풍경을 그리고 캉탱 마시는 인물들을 그렸다. 성 안토니오는 3세기경의 수도사로 부유한 집안에서 태어났으나 스무 살 시절부터 깊은 산속에 홀로 살면서 수도 생활을 했다. 화가들은 그가 수많은 유혹을 이겨내는 장면들을 그림으로 그리곤 했다. 이 그림 속 성 안토니오에게 닥친 유혹은 바로 '미인계'다. 괴물처럼 흉측한 얼굴의 노파는 현재 런던 내셔널 갤러리에 소장된 〈기괴한 노부인〉[1]의 모습과 닮아 있다. 이 그림도 높은 곳에서 내려다보는 네덜란드나 벨기에 어느 지방의 마을을 떠올리게 한다. 종교화이지만 풍경화이고, 풍경화이자 결국 종교화이다.

산드로 보티첼리
나스타조 델리 오네스티 이야기 첫 번째

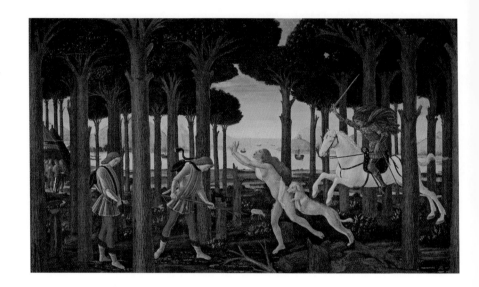

패널에 템페라
83×138cm
1483년
0층 56b실

산드로 보티첼리

나스타조 델리 오네스티 이야기 두 번째

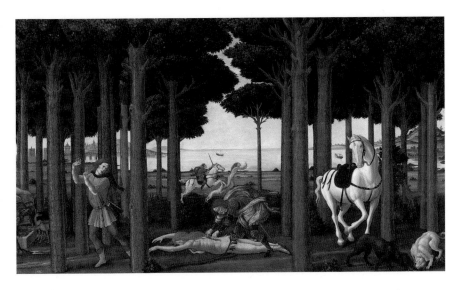

패널에 템페라
82×138cm
1483년
0층 56b실

산드로 보티첼리

나스타조 델리 오네스티 이야기 세 번째

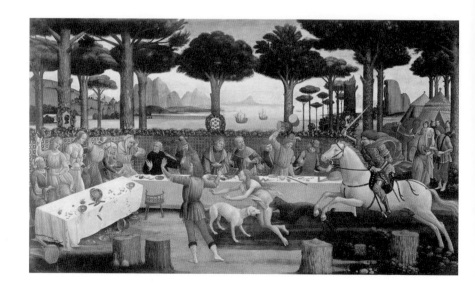

패널에 템페라
83×142cm
1483년
0층 56b실

산드로 보티첼리Sandro Botticelli, 1445~1510의 이 작품들은 조
반니 보카치오Giovanni Boccaccio,1313~1375의 《데카메론Decameron》에 나오는 일
화를 담았다. 프라도 미술관에는 네 작품 중 세 작품이 소장되어 있다.

라벤나의 오네스티 가문 상속자 나스타조는 파울라를 지극히 사랑했
지만 그녀는 차갑게 거절했고, 이에 나스타조는 상사병에 걸렸다. 보다
못한 친구들이 그로 하여금 잠시 라벤나를 떠나 있기를 권했다. 첫 그림
에서 빨간색 옷을 입은 나스타조는 망연자실한 채 숲을 산책하는 모습
과 나뭇가지를 집어 개를 쫓는 모습으로 두 번 등장한다. 그날 나스타
조는 산책을 하다 우연히 칼을 든 기사 한 명이 말을 타고 알몸의 여자
를 쫓는 장면을 목격한다. 인물과 사건을 실제 현장처럼 그려서 오늘날
사진과 같은 효과를 노리는 것이 르네상스 회화의 특징이라면, 이 그림
은 그런 자연주의에서 벗어나 있다. 동일한 인물이 한 화면에 두 번 등
장하는 것은 있을 수 없는 일이기 때문이다. 숲에 가득한 나무들 역시
그림으로서의 장식적 기능에 더 충실한 것 같다.

두 번째 그림은 나스타조가 그 기사로부터 들은 이야기가 그려져 있
다. 기사는 여인을 지극히 사랑하였으나 여인이 거부하자 실의에 빠져
자살하고 만다. 얼마 지나지 않아 여인도 죽는데 기독교에서 금하는 자
살을 한 기사와 그를 죽게 만든 여인은 영원히 끝나지 않는 벌을 받는
다. 금요일마다 남자는 여자를 쫓아 칼로 찔러 죽인 뒤 그녀의 내장을
꺼내 개에게 던져주는 일을 반복해야 한다.

세 번째 그림에서 나스타조는 그들이 쫓고 죽이는 일을 반복하는 장
소에서 성대한 파티를 연다. 그는 자신이 흠모하는 파울라를 초대하여
그 장면을 목격하게 하는데, 파울라는 비로소 마음을 열고 그의 청을
받아들인다. 네 번째 이야기 그림 2은 그들의 결혼식 장면을 그렸다.

페드로 베루게테

종교재판을 주재하는 성 도미니쿠스 데 구츠만

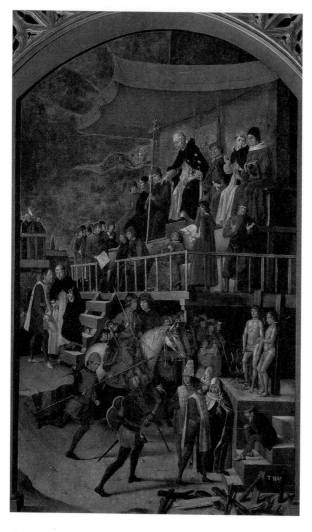

패널에 유채
154×92cm
1493~1499년
0층 57b실

〈종교재판을 주재하는 성 도미니쿠스 데 구츠만〉은 도미니쿠스 수도회의 창시자 성 도미니쿠스 데 구츠만^{St. Dominicus de Guzman,} ^{1170~1221}이 툴루즈에서 이단 알비니파를 화형시키는 13세기 초엽의 종교재판을 담았다. 하얀 옷 위에 검은 망토는 도미니쿠스 수도회의 전통 복장이다. 그는 백합을 들고 있다. 하단 왼쪽에는 역시 도미니쿠스 수도사 복장을 한 남자가 이단자를 끌고 온다. 오른쪽에는 화형식 모습이 보인다. 도미니쿠스가 서 있는 단상 등은 원근법에 입각해 그려졌지만, 인물 군상은 그림 전체의 비율에 그다지 맞지 않아 보인다.

성 도미니쿠스 데 구츠만은 로마의 스페인 총독 아들로 태어나 발렌시아 대학에서 수학한 뒤 성직자가 되어 평생 이단과 맞섰으며 도미니쿠스 수도회를 창시했다. 화가들은 그의 현명함을 강조하기 위해 주로 이마에 별을 단 모습으로 그리곤 했으며, 그가 순결한 삶을 살았다 하여 백합과 함께 그리기도 했다.

종교재판은 원래 12세기, 로마 가톨릭 교회의 교황 루키우스 3세^{Lucius} ^{III, ?~1185}가 이단으로 지목된 카타리파를 처벌하기 위해 시작했다가 유럽 전역에 퍼진다. 스페인의 종교재판은 1478년 아라곤 왕국의 페르난도 2세와 카스티야 왕국의 이사벨 1세가 결혼해 통일 왕국을 이루면서, 무어인의 침략 기간 동안 이베리아 반도에 들어온 유대인과 무슬림을 내쫓기 위해 더욱 잔인하고 무모해졌다. 이 종교재판은 16세기에 들어서면서 프로테스탄트를 탄압하는 방편으로도 이용되었다. 피비린내 나는 종교재판은 종교적 명분을 내세우고 있지만, 실제로는 정적을 없애거나 권력을 강화하기 위해 악용되는 사례가 많아 스페인 지식인들에게 지탄의 대상이 되었다. 스페인에서 종교재판은 1834년 이사벨 2세 시대에 이르러서야 공식적으로 금지된다.

로베르 캉팽

세례 요한과 프란체스코파의 하인리히 폰 베를

로베르 캉팽

성녀 바르바라

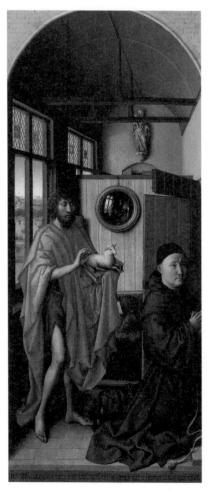

패널에 유채
101×47cm
1438년
0층 58실

패널에 유채
101×47cm
1438년
0층 58실

로베르 캉팽 Robert Campin, 1375?~1444 은 오늘날의 벨기에와 네덜란드 지역을 일컫는 플랑드르 화가로, 한동안 이 화가에 대한 정보가 없어 그저 '플랑드르의 거장'이라 부르기도 했다. 이 두 작품은 세 폭 제단화의 양쪽 날개에 해당하는 그림으로 중앙 그림은 분실됐다.

〈세례 요한과 프란체스코파의 하인리히 폰 베를〉의 세례 요한은 성경의 "낙타 털옷을 입고 허리에는 가죽 띠를 두르고"(《마테오의 복음서》 3장 4절)라는 구절처럼 옷을 입고 있다. 그는 인류 대신 희생한 예수를 의미하는 어린 양을 대동한 모습으로 자주 그려졌다. 그림 속 세례 요한은 수도자이자 이 그림의 주문자인 하인리히 폰 베를 Heinrich von Werl 을 쳐다보고 있다. 그는 지금은 분실된 중앙 그림 속 누군가를 향해 간절한 기도를 올리는 중일 것이다. 그림 속 오목한 거울에는 창틀이 비치는데, 가운데 십자가 모양이 예수의 수난을 상기시킨다.

〈성녀 바르바라〉는 얼핏 보면 수태고지의 마리아로 읽힌다. 그도 그럴 것이 이 그림은 현재 뉴욕 메트로폴리탄 미술관에 전시된 자신의 그림 〈수태고지〉3를 고스란히 본떠 그린 것이다. 보통 백합이나 빈 물병 등은 마리아의 순결을 상징하는 것으로, 성녀 바르바라를 상징하는 지물이 아니다. 성녀 바르바라는 4세기 초, 어느 작은 나라의 공주였다. 《황금 전설》에 따르면 바르바라의 아버지는 미모가 출중한 그녀를 보호하기 위해 탑을 세우고 그 안에 가두어놓았으나 구혼자의 발길은 끊이지 않았다. 정작 바르바라는 탑에 갇혀 있는 동안 기독교로 개종했는데 이에 크게 노한 아버지는 딸을 직접 사형시킨다. 이 그림에서 바르바라를 상징하는 것은 창 너머 멀리 펼쳐진 풍광 속에 우뚝 서 있는 탑뿐이다. 활활 타오르는 그녀의 신앙 같은 난롯불 위 벽감에는 삼위일체의 조각상이 걸려 있다.

로히어르 판 데르 베이던
십자가에서 내리심

패널에 유채
220×262cm
1435년
0층 58실

로히어르 판 데르 베이던 Rogier van der Weyden, 1400~1464 은
로베르 캉팽의 공방에서 도제 생활을 했다. 그 뒤 브뤼셀로 이주해 그
도시의 공식 화가로 임명되면서 국제적인 명성과 부를 쌓아 15세기 플
랑드르 최고 화가 중 하나로 손꼽혔다. 플랑드르는 오늘날의 벨기에와
네덜란드 지역을 아우르는 호칭으로, 한때 스페인의 지배하에 놓여 있
었다. 16세기 말 이들은 스페인의 압정에 불복하여 독립전쟁을 일으켰으
나, 남부인 벨기에 지역은 패배하였고 북부는 1648년 독립을 쟁취한다.
스페인 왕실 컬렉션에 포함된 벨기에나 네덜란드 지역 작품들은 대체로
이 무렵 수집된 것이다.

십자가에서 내려지는 예수의 모습을 요철 모양의 화면 틀로 구성하
고, 그 안에 여러 인물 군상을 마치 작은 무대 속의 연기자들처럼 다양
한 자세와 표정으로 그려 넣었다. 대부분의 인물이 십자가와 함께 수직
으로 배열된 가운데, 늘어진 예수의 몸과 비통해하는 짙푸른 옷의 마리
아는 사선으로 그려져 있다. 그림 왼쪽 붉은 옷을 입은 예수의 총애하
는 제자 사도 요한과 그림 오른쪽 끝 보랏빛 옷차림의 막달라 마리아는
크게 보면 괄호 모양을 이루고 있다. 특히 막달라 마리아가 취한 두 팔
의 자세는 연극배우들의 과장된 자세를 떠오르게 한다.

상단의 금박 배경은 다소 비현실적이지만, 하단의 인물들이 발을 딛
고 서 있는 곳은 지극히 현실적인 공간이다. 눕거나 선 풀잎, 그 풀잎과
마리아의 옷자락을 밟고 선 사도 요한의 발, 마리아의 늘어진 손, 해골,
나아가 예수의 발치에 서서 미리 준비한 천으로 그를 감싸고 있는 아리
마태아의 부자 요셉이 입고 있는 옷의 화려한 문양, 인물들이 입고 있는
의상의 흘러내리는 주름, 그리고 알알이 섬세하게 그린 눈물방울 등에
서 플랑드르 화가 특유의 무서울 정도로 정교한 붓끝이 느껴진다.

알브레히트 뒤러

스물여섯 살 뒤러의 초상화

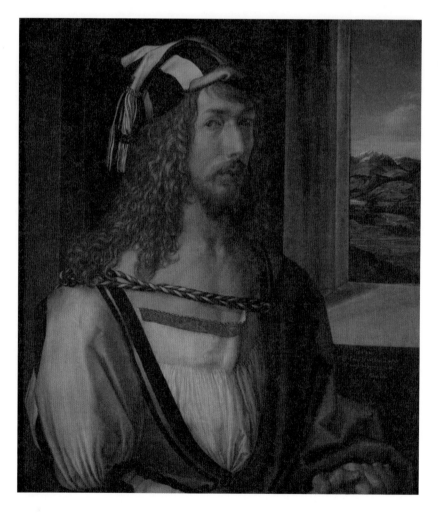

패널에 유채
52×41cm
1498년
0층 55b실

알브레히트 뒤러
아담

알브레히트 뒤러
이브

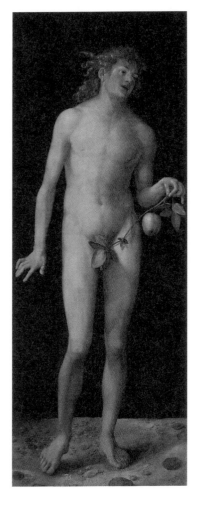

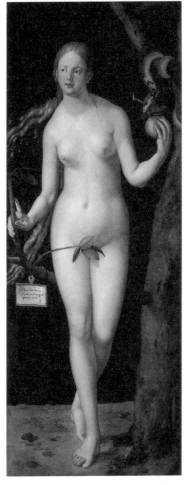

패널에 유채
209×81cm
1507년
0층 55b실

패널에 유채
209×80cm
1507년
0층 55b실

15, 16세기 이탈리아가 르네상스 문화를 부흥하는 동안 독일 인근 지역의 문화는 아직도 중세적인 것에 머물고 있었다. 이는 이탈리아에는 후손들이 다시 재조명해 부활시킬 만한 고대 로마의 문화가 고스란히 남아 있었지만, 독일 지역은 계승하고, 부활re-naissance하고 싶은 직계 선조들의 문화가 없는 탓이기도 했다. 독일 뉘른베르크에서 태어난 알브레히트 뒤러Albrecht Durer, 1471~1528는 자국의 문화적 후진성에 깊은 시름을 늘어놓을 수밖에 없었다. 이탈리아에서 미술가가 소위 인문학자의 수준으로까지 격상하는 동안, 아직 독일은 그들을 그저 손재주 좋은 기술자 정도로만 치부하는 세태도 못마땅했다. 뒤러는 금세공업자인 아버지의 뒤를 잇다 화가가 되기로 결심했고, 몇 년의 도제 생활을 거쳐 드디어 꿈에도 갈망하던 이탈리아 여행길에 올랐다.

뒤러는 독일 최초의 이탈리아 유학파로서 이 지역에 이탈리아 르네상스를 유입시키는 계기를 마련할 수 있었다. 프라도 미술관에는 자의식 강한 화가가 창 아래 "1498, 내 모습을 그렸다. 난 스물여섯 살의 알베르트 뒤러다"라는 문구를 새겨 넣은 초상화와 함께, 〈아담〉과 〈이브〉의 그림이 소장되어 있다.

두어 번의 이탈리아 여행을 통해 그는 〈아담〉과 〈이브〉에서 보는 바 인체를 완벽한 비율로 묘사하며 이상적인 아름다움을 표현한 르네상스 회화의 기법에 통달했다. 전통적으로 플랑드르나 독일 지역의 회화는 다소 딱딱하고 너무나 정교해서 오히려 종종 사실성을 떨어뜨리기까지 할 정도였지만, 뒤러는 유려한 선과 부드러운 음영 처리, 자연스럽게 몸매를 강조하는 자세로 누드의 아름다움을 과감하게 드러냈다.

누드가 금기시되던 중세를 지나 르네상스에 다다른 화가들은 단순하게 '훔쳐보기'라는 관음증적인 욕구 해소의 대상이 아니라, '신앙심의 고

취를 위해서'라는 아주 탄탄하고도 그럴싸한 명분이 가능한 대상들을 찾아내고자 했다. 애초에 옷이라는 것을 입고 있을 리 없던 아담과 이브는 그런 점에서 적격이었다. 이 그림은 독일 지역에서는 거의 볼 수 없는 2미터 크기의 대형 누드화로, 머리끝부터 발끝까지의 발가벗은 몸을 그린 거의 최초의 작품이라고 할 수 있다.

고향 마을로 돌아온 뒤러는 우려와는 달리 단번에 국제적인 명사가 되었다. 미술가에 대한 대접이 소홀하기 짝이 없다고 탓하던 뉘른베르크는 그를 시의원으로까지 추대했으며, 유화보다 싸지만 대량 판매가 가능한 판화 작업에도 성공하면서 누릴 수 있는 모든 영화는 다 누리며 지냈다.

한스 발둥
인간의 세 시기

한스 발둥
삼미신

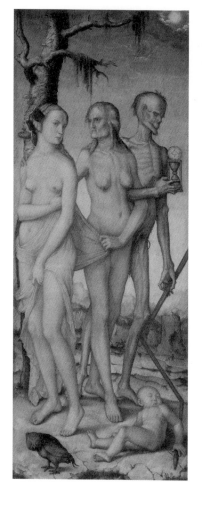

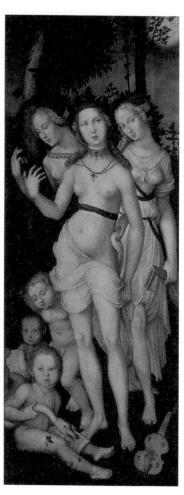

패널에 유채
151×61cm
1541~1544년
0층 55b실

패널에 유채
151×61cm
1541~1544년
0층 55b실

한스 발둥Hans Baldung, 1484?~1545은 알브레히트 뒤러(58쪽)의
공방에서 공부했다. 뒤러의 공방에 이름이 같은 제자가 있었기에, 초록
색을 뜻하는 '그린Grien'이라는 별명을 붙여 한스 발둥 그린이라고도 부
른다. 뒤러의 제자이니만큼 이탈리아 르네상스 그림들의 완벽한 균형감
이나 조화로움 그리고 인체를 조각처럼 이상화하는 작업에 능했다. 그
러나 후기로 갈수록 이 작품들에서 보는 바와 같이 어딘지 모르게 기이
한, 그래서 오히려 더 관능미가 풍기는 누드를 주로 그렸다.

〈인간의 세 시기〉는 그 의미하는 바를 어렵지 않게 짐작할 수 있다.
세상 모르고 잠을 자는 아기 시절을 거쳐 성숙한 여인 시기가 지나면
노년이 된다. 이 세 시기를 거친 자들은 모두 죽음을 의미하는 해골에
이끌려간다. 해골은 당시 '허무'를 뜻하는 바니타스vanitas 양식에 자주
등장하는 모래시계를 들고 있다. 시간의 유한함 앞에 허무하지 않은 인
생은 없다. 노년의 여인은 죽음을 앞두고 아쉬움 가득한 표정으로 자신
의 처녀 시절을 향해 고개를 돌리고 있다. 오른쪽 화면 상단에 십자가
가 보인다. 화면 아래 왼쪽의 올빼미는 애도나 죽음을 의미한다.

〈삼미신〉은 주피테르(제우스)와 에우리노메 사이에 태어난 딸들로 음
악에 능통했다. 류트나 비올라가 그려진 것은 바로 그런 이유 때문이다.
두 여인은 책을 들고 있는데, 이들이 음악만이 아니라 고도의 정신적 능
력, 즉 지적 능력이 있었음을 과시하는 것으로 볼 수 있다. 그림 하단의
아이는 악보를 펼쳐놓고 백조와 함께 노는데, 고대인들은 새가 죽음에
임박했을 때 가장 아름다운 노래를 한다고 생각했다. 한스 발둥이 그린
이 〈삼미신〉은 이탈리아 르네상스 그림 속 여신들처럼 우람하고 조각적
인 몸이 아니다. 그저 매끈하고 유려한 선으로 이루어져 무게감보다는
경쾌함이 더하다.

히에로니무스 보스
건초 수레

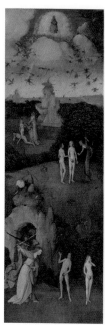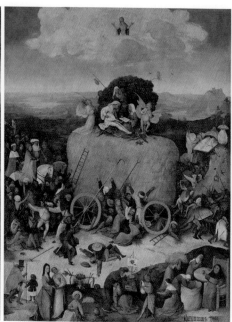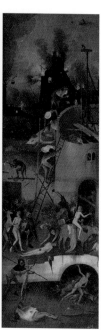

패널에 유채
135×190cm
1516년경
0층 56a실

현재 벨기에와 접한 네덜란드의 국경 도시 스헤르토헨보스^{'s-Hertogenbosch}에서 태어나 평생 그곳에서 살았다고 해서 '보스^{Bosch}'라는 이름으로 불리는 히에로니무스 보스^{Hieronymus Bosch, 1450?~1516}는 태어난 연대나 지도한 스승 혹은 후원자 등에 대한 기록이 무척 미미하다. 그는 〈건초 수레〉나 〈쾌락의 정원〉(66쪽) 등에서 보듯 전통적인 교회 제단화 형식의 세폭화^{triptych}를 제작하기도 했다. 그러나 그는 평범한 사람이면 상상조차 하기 힘든 반인반수의 생명체를 화면 가득 채운다거나 엉뚱하고도 기발하며 때론 지나치게 노골적이고 선정적이기까지 한 장면들을 여과 없이 그리곤 해서, 과연 그의 그림이 교회에 세워질 수나 있었을까 하는 의문이 들 정도이다. 실제로 이들 작품들을 소장했다는 교회에 대한 정보도 정확하지 않다.

왼편 날개 그림에는 상단에 하나님과 타락한 천사의 추락을 그려 넣었고, 그 아래로 '아담과 이브의 탄생', '뱀의 유혹' 그리고 '낙원에서의 추방'까지를 담고 있다. 가운데 그림은 시끌벅적하게 살아가는 인간 군상의 이야기를 담았다. 중앙에 언덕처럼 높이 솟아오른 건초더미는 "세상은 건초 수레와 같다. 우리 인간은 될 수 있는 한 더 많이 갖고자 욕심낸다"라는 네덜란드의 속담에서 비롯된 것으로 '탐욕'을 상징한다. 건초 더미 위에는 악마를 비롯해 자신들을 위해 기도하는 천사, 심지어 자신들을 위해 희생한 하늘 높은 곳 예수의 존재에 관심조차 기울이지 않는 어리석은 이들이 흥에 겨워 노래하고 있다. 수풀 속에는 희희낙락 사랑을 나누는 커플도 있다. 사다리를 놓고 수레 위에 올라가려는 사람이 보이는가 하면, 바로 그 곁에는 교황과 황제까지 말을 타고 탐욕의 건초 수레를 따르는 것이 보인다. 오른편 날개 그림에 등장하는 반인반수의 물고기나 머리 잘린 모습 등은 바로 인간이 악마로 변해가는 과정을 보여준다.

히에로니무스 보스
일곱 가지 죄악

패널에 유채
120×150cm
1480년경
0층 56a실

탁자 상판 장식용 그림으로 기독교에서 말하는 일곱 가지 죄악들을 그렸다. 중앙 그림에는 하나님의 동공이 그려져 있고, 그 안에 예수의 모습이 비친다.

동공 바로 아래 칸, 옷을 벗어던지고 싸우는 두 남자는 '분노'이다. '교만'의 칸에는 보석함을 곁에 둔 한 여인이 새로 산 모자를 뒤집어쓴 채 거울을 들여다보고 있다. 거울은 허영과 교만의 상징이었다. '음욕'의 칸에는 남녀가 광대를 대동한 채 희희낙락하는 모습이 보인다. '나태'에는 성경과 묵주를 들고 교회에 가기 위해 여자가 남자를 깨우는 모습과 벽난로 앞에서 자고 있는 개가 있다. 주인 남자나 개나 게으르긴 마찬가지다. '식탐'의 칸에는 식탁 가득한 음식을 게걸스럽게 먹어 치우는 남자 그리고 술을 통째로 들이켜는 남자가 보인다. 아이가 칭얼대지만 신경 쓸 겨를이 없어 보인다. '탐욕'은 재판관으로 보이는 남자가 가난한 자로부터 뇌물을 받아 챙기는 모습이다. '질투'에는 자기 가까이에 있는 것은 그냥 둔 채 남자가 손에 쥔 닿지 않는 뼈만 쳐다보며 짖는 개들이 있다. 이 질투 장면에 대한 설명은 여러 가지인데, 창 안의 부부 역시 남에게 일을 시키고 편히 노는 잘 차려입은 남자를 질투 어린 시선으로 바라본다는 해석도 있는가 하면, 구혼을 거절당한 부자가 처녀와 속삭이고 있는 남성을 질투하며 쳐다보고 있다고 해석하기도 한다.

그림 모퉁이에는 사람이 죽어 천국과 지옥에 이르는 장면을 담았다. 왼편 상단에는 죽음을 상징하는 해골이 막 임종하는 이를 지켜보고 있다. 그의 곁에는 흰색 천사와 검은색 악마가 함께 있다. 오른쪽 상단은 최후의 심판으로 죽은 자들이 땅에서 솟아오르는 동안 예수가 천사들과 12사도를 대동하고 심판하고 있다. 아래에는 각각 천국과 지옥의 모습이 그려져 있다.

히에로니무스 보스
쾌락의 정원

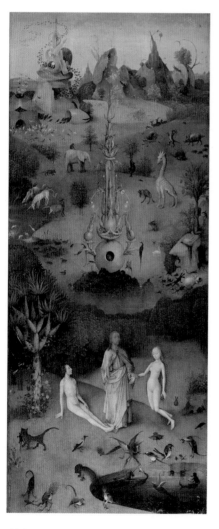

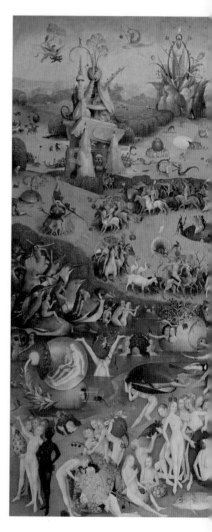

패널에 유채
185,8×76,5cm
1500년경
0층 56실

패널에 유채
185,8×172,5cm
1500년경
0층 56실

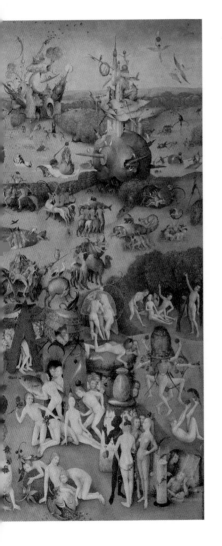

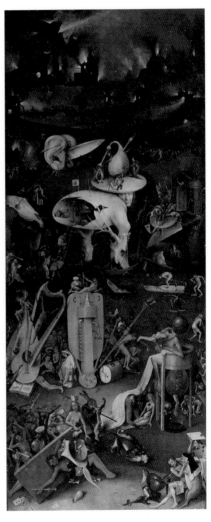

패널에 유채
185.8×76.5cm
1500년경
0층 56실

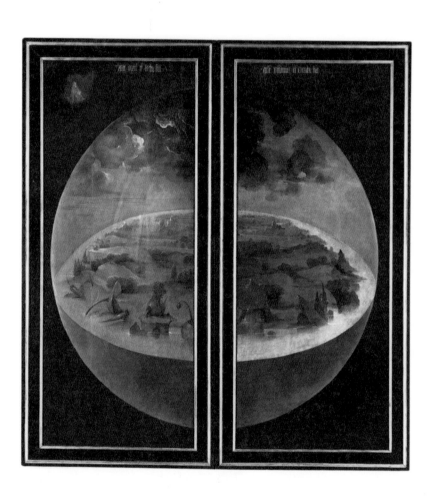

천지창조(재단화 닫힘면)

패널에 유채

185.8×172.5cm

1500년경

0층 56실

히에로니무스 보스가 그린 악마 같은 생명체 중 일부는 중세부터 죄의 심판과 그에 대한 두려움을 키우기 위해 기도서 등의 필사본에 삽화로 그려진 것을 차용했다. 그는 더 선명한 색을 입히고 형상을 비틀어 과장하여 공포를 극대화했다.

이 그림은 주문자가 누구인지, 왜 제작하였는지, 복잡한 장면들이 상징하는 바가 무엇인지 정확하게 밝혀진 바가 없다. 〈쾌락의 정원〉이라는 제목도 화가가 지은 것이 아니라 후대 사가들이 붙인 것으로, 과연 타당한 제목인가에 대한 이견도 적지 않다. 세 면의 제단화 형식으로 제작되었지만 이 그림 역시 어느 교회의 제단에 걸려 있었는지 기록조차 남아 있지 않다.

왼쪽 날개 그림에는 아담과 이브의 탄생을 담았다. 또 앞으로 인간과 함께 살아갈 온갖 종류의 생명체가 등장한다. 이 중에는 더러 눈에 익숙한 생물도 있지만, 상상에나 존재하는 괴이한 모습의 것들도 많고, 부리 달린 새가 책을 읽는 등 현실적으로 불가능한 행동이나 몸짓들도 빈번하게 등장한다.

중앙 면에는 그야말로 삶 그 자체를 즐기는 여러 군상이 그려져 있다. 짝을 지은 남녀가 도색 잡지에나 나올 듯한 포즈로 사랑을 나누는 모습도 보인다. 먹고 죽어도 남을 만큼 큰 딸기도 눈에 띄는데, 이 그림에 〈딸기 그림〉이라는 별칭이 붙은 이유이기도 하다. 딸기나 앵두 등 과장된 크기로 그려진 과실은 비뚤어진 인간의 욕정, 탐욕 그리고 그로 인한 죄를 상징한다고 볼 수 있다. 그밖에도 도처에 먹을 것이 떠다니는 이곳은 한편으로 보면 풍요로움이 넘치는 복된 공간이지만, 결정적으로는 주체할 수 없는 욕망을 마구잡이로 해소하고 있는 '타락과 과욕의 정원'이기도 하다.

그러나 이 그림에 대한 다소 뜻밖의 해석도 존재한다. 빌헬름 프랑거 Whilhelm Fraenger라는 학자는 이 그림이 인간의 타락상을 나열한 것이라기 보다는 보스가 몸담았다고 추정되는 자유정신형제회에서 말하는 '성적 혼교를 통해 아담 이전의 순수함으로 돌아가자'는 종교적 실천을 위한 그림이라고 주장하기도 했다.

오른쪽 날개는 이 모든 일의 귀결인 심판의 세계를 담고 있다. 화면 중앙 하얀색 나무 다리 모양에 둥그런 몸통을 가진 이상한 형태의 존재 가 눈에 띄는데, 자세히 보면 심각한 표정을 한 어느 남자의 얼굴이 그 려져 있음을 알 수 있다. 전체 그림 중 가장 사실적으로 그려진 이 얼굴 은 화가 자신의 것으로 추정된다. 상단에 사람의 귀와 같은 형태에 뾰족 한 무언가가 튀어나와 있다. 아마도 귀를 뚫는 칼로 보이는데, 남성 성기 의 모습을 떠올리게 한다. 인간이나 동물의 내장 혹은 신체 일부 같은 이상한 형태, 공상과학영화에나 나올 법한 특수한 고문 장치, 사람이 사 람을 먹고 배설하는 장면 등은 보스가 상상하던 지옥의 모습이었을 것 이다. 중앙 그림에서 누릴 수 있는 쾌락을 다 맛본 인간 군상은 이제 속 수무책으로 지옥의 기계 속에 고통스레 끌려들어간다.

이 작품은 평상시에는 양쪽 날개를 접어 닫아놓게 되어 있는데, 닫았 을 때의 면에도 심상찮은 그림이 그려져 있어 눈길을 끈다. 닫힌 면 상 단에는 각각 "말씀 한마디에 모든 것이 생기고"와 "한마디 명령에 제자 리를 굳혔다"라는 《시편》(33장 9절)의 글귀가 적혀 있다. 수정 구슬 속에 들어 있는 세계는 그만큼 약하고 부서지기 쉬워 보인다. 왼쪽 면 상단 귀퉁이에는 책을 들고 앉은 창조주가 있고, 책은 하나님이 《시편》의 글 처럼 '말씀'으로 세상을 창조하는 중임을 상기시킨다. 첫째 날에는 빛, 둘째 날에는 물 그리고 셋째 날에는 땅과 식물을 만든 하나님은 아직

해와 달은 만들지 않은 상태이다. 창조를 위한 하나님의 고심이 얼마나 컸을까 싶지만, 정작 그렇게 만들어진 피조물은 앞면의 그림에서 보듯 죄에 허덕이고 있다.

(대)피터르 브뤼헐

죽음의 승리

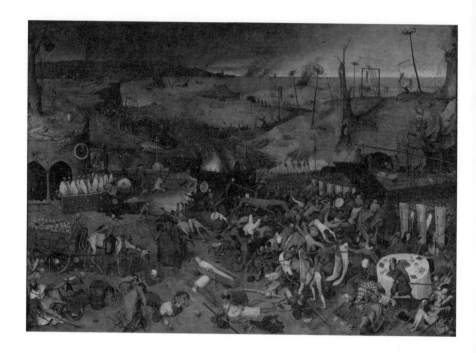

패널에 유채
117×162cm
1562년경
0층 56a실

〈농가의 결혼식〉[4]처럼 서민의 생활상을 담은 작품으로 널리 알려진 (대) 피터르 브뤼헐Pieter Bruegel, 1525~1569은 스페인 합스부르크의 펠리페 2세 치하에 놓여 있던 플랑드르에서 활동했다. 〈죽음의 승리〉는 살아 있는 존재라면 그 누구도 피할 수 없는 죽음에 대한 이야기이다. 그림 속에 가득한 해골들은 어떤 것도 예견하지 못한 채 생의 환희에 젖어 살던 인간들을 낫으로 무참히 공격한다.

오른쪽의 해골들은 십자가가 새겨진 관을 방패 삼아 도열해 있다. 우왕좌왕하는 인간들은 그 방패 같은 관들 사이에 있는, 역시나 가장 큰 관의 뚜껑 같은 출입문 아래로 몰려들지만, 막상 문 뒤에는 그들을 구원할 수 있는 그 어떤 것도 존재하지 않는다. 화면 오른쪽 먹다 만 음식이 놓인 하얀 탁자 아래로 카드들이 떨어져 있다. 카드놀이를 하며 질펀하게 먹고 마시던 이들은 혼비백산 도망치지만, 결국 해골들을 피할 수는 없다. 한 기사가 칼을 들고 죽음에 맞서지만 그 결과도 불을 보듯 뻔하다. 오른쪽 모퉁이에는 이 무시무시한 상황을 아직 깨닫지 못한 청춘 남녀가 술과 사랑에 취해 악기를 연주하고 있다. 화면 왼쪽에 등장하는 하얀 말 위에는 해골이 모래시계를 들고 있다. 모래시계는 생명의 무상함, 그리하여 '모든 것이 헛되도다'라는 의미인 '바니타스'를 상징한다. 화면 왼쪽 아래에는 왕관을 쓴 왕이 보이지만, 그 역시 죽음 앞에서는 맥을 쓸 수 없다. 그 아래로 힘없이 당하는 추기경 등 권력자들의 모습이 보인다.

브뤼헐이 가톨릭과 프로테스탄트 중 누구 편에 섰는지는 정확하게 알려지지 않았다. 하지만 이 그림을 통해 비단 죽음이라는 영원한 승자를 잊지 말라는 의미와 더불어, 종교적 신념과 무관하게 인간 사이에 자행되는 폭력의 잔인함을 히에로니무스 보스의 전통을 살려 그려내고 있다.

안토니스 모르
메리 튜더의 초상화

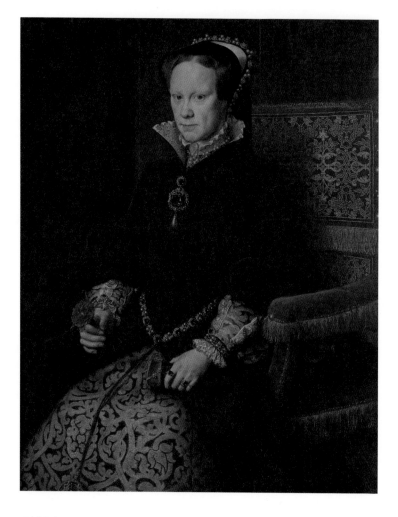

패널에 유채
109×84cm
1554년
0층 56실

이사벨 클라라 에우헤니아 공주와 막달레나 루이스

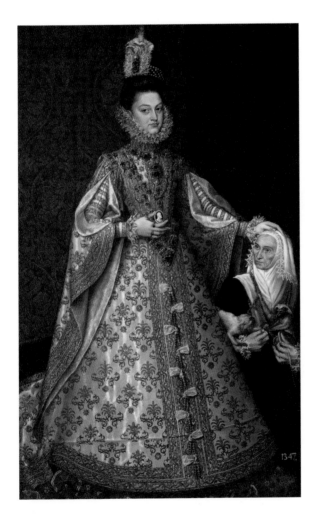

캔버스에 유채
200×129cm
1585~1588년
0층 56a실

안토니스 모르Anthonis Mor Van Dashorst, 1516?~1576?는 영국 체류 시절 메리 튜더 여왕의 초상을 비롯해 왕실 초상화를 다수 그렸다. 죽어서도 영원히 남는 '흔적'으로서의 기념품, 경우에 따라선 얼굴 한 번 못 보고 혼사를 진행하는 정략결혼을 위해 보내지곤 하던 왕실 초상화는 사진이 없던 시절, 사진만큼이나 정확하되 오늘날의 사진 보정술만큼 교묘한 '성형'을 필요로 했을 것이다. 화가가 아무리 열심히 그렸어도 주인공의 비위를 거스리지 않기 위해 최대한 '눈치껏'이 요구되는 왕실 초상화 작업은 최고의 경지에 오른 화가라 할지라도 손을 떨 수밖에 없었을 것이다.

메리 튜더는 헨리 8세와 그의 첫 왕비인 아라곤의 캐서린Catherine of Aragon 사이에서 낳은 딸로, 영국 여왕이자 펠리페 2세의 두 번째 왕비이기도 했다. 메리 튜더와 펠리페 2세는 꽤 가까운 혈족이었다. 따라서 그들의 결혼은 족보를 왕창 꼬아놓는 근친혼이었지만, 사실 합스부르크 왕가에게 '가족끼리 그러면 안 돼!' 수준의 금기쯤은 이권을 위해서라면 아무것도 아니었다. 서른여덟까지 독신을 고수하던 메리가 굳이 스물일곱의 애송이 연하남 펠리페 2세와 결혼한 것은 그야말로 '누이 좋고 매부 좋은' 수준의 외교적 정략에 의한 것이었다. 〈메리 튜더의 초상화〉는 그녀가 펠리페와 결혼하던 해에 그려졌다. 그림 속 메리 튜더는 튜더 왕가를 상징하는 장미를 가슴에 안은 채, 다소 근엄한 표정을 짓고 있다.

훗날 마드리드에서 활동한 안토니스 모르는 프로테스탄트에 동조했다는 의혹을 받고 종교재판에 회부될 처지에 놓이자 이를 피하기 위해 서둘러 궁정을 떠났는데, 산체스 코에요Alonso Sanchez Coello, 1531~1588가 그의 자리를 대신했다. 코에요의 〈이사벨 클라라 에우헤니아 공주와 막달레나 루이스〉는 펠리페 2세의 딸 이사벨 공주와 그녀의 보모이자 궁정의

시녀이기도 했던 막달레나를 함께 그린 초상화이다. 막달레나는 펠리페 2세의 두터운 신임을 얻은 덕분에 왕이 국내외 순방을 떠날 때 수행하기도 했고, 가끔은 직언을 서슴지 않아 왕실 사람들을 곤혹스럽게 만드는 일도 있을 정도였다고 한다. 플랑드르 화가답게 이루 말할 수 없이 정교하고 꼼꼼한 터치로 그려진 공주의 의상은 막달레나가 입은 검은색의 수수한 옷과 대비되면서 더욱 압도적으로 화려함을 자랑한다. 이들은 서 있거나 무릎을 꿇은 자세의 차이뿐 아니라, 각자의 배경이 되는 고급스러운 커튼과 칙칙한 벽으로도 대비를 이룬다. 이사벨 공주는 이 모든 부와 권력을 가능케 해준 아버지 펠리페 2세의 얼굴이 새겨진 카메오를 들고 있다.

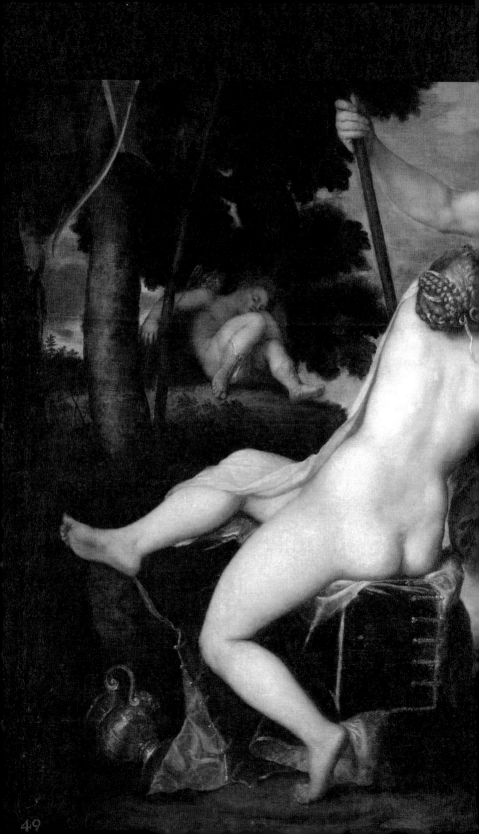

티치아노 베첼리오
카를 5세의 기마상

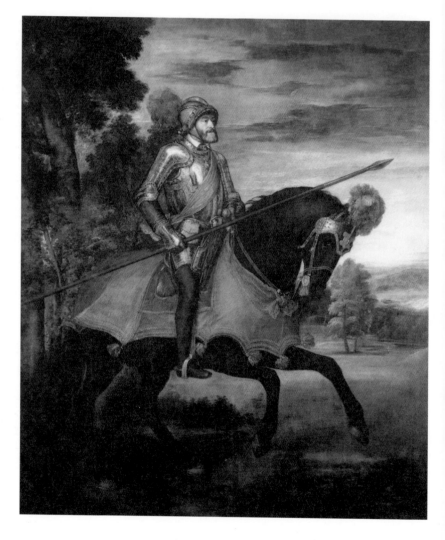

캔버스에 유채
335×283cm
1548년
1층 27실

티치아노 베첼리오$^{Tiziano\ Vecellio,\ 1490~1576}$는 100세를 넘어 섰다는 등 '노익장'을 과시하는 허풍이 심해 태어난 연도가 정확하지는 않지만 상당히 장수한 화가로, 베네치아 화풍을 절정으로 끌어올리는 데 큰 역할을 하였다. 대상을 정확한 선으로 묘사하여 완벽하고 이상적인 형태를 잡아내는 것에 집중했던 피렌체나 로마에 비해, 그는 빛과 색의 완숙한 묘사에 더욱 치중하곤 했다. 이는 그가 데생으로 형태를 잡은 뒤 색을 입히는 전통적인 방법 대신 붓으로 물감을 발라가며 자연스레 형태를 완성해내는 방법으로 작업했다는 데에서도 알 수 있다.

그의 그림 솜씨는 베네치아를 넘어 유럽 각국의 군주와 귀족에게 알려졌는데, 그가 그린 당시의 초상화만으로도 궁정 인물사를 한 권쯤 쓸 수 있을 정도이다. 이 때문에 티치아노가 그린 초상화 한 점 없는 자는 소위 유럽 실세치곤 뭔가 부족한 게 아닌가 하는 의구심마저 든다. 특히 신성로마제국의 황제로 스페인까지 통치했던 카를 5세는 티치아노를 어찌나 신임했던지 그가 붓을 떨어뜨리자 친히 허리를 숙여 집어주었다는 일화까지 전해진다.

〈카를 5세의 기마상〉은 뮐베르크에서 프로테스탄트 연합을 무찌른 황제의 위용을 담은 작품이다. 주인공을 빼고 봐도 완벽한 황혼 녘의 풍경화로 손색이 없는 이 작품은 거친 말(자연)을 제압하는 영웅상으로, 훗날 궁정화가들이 그리는 많은 '황제 기마상'의 모범이 되었다. 물론 티치아노의 기마상은 로마제국 시절 마르쿠스 아우렐리우스 황제의 기마상5에서 영감을 받은 것이라 할 수 있다. 프라도에는 합스부르크 왕가의 궁정화가였던 초상화가 야콥 자이제네거가 이미 그렸던 그림6을 다시 제작한 〈개와 함께 있는 카를 5세〉7도 걸려 있는데, 이 그림에 반한 황제는 티치아노에게 기사와 백작의 작위까지 수여한 것으로 알려졌다.

티치아노 베첼리오
안드로스 섬의 주신 축제

캔버스에 유채
175×193cm
1523~1526년
1층 42실

티치아노 베첼리오
비너스를 경배함

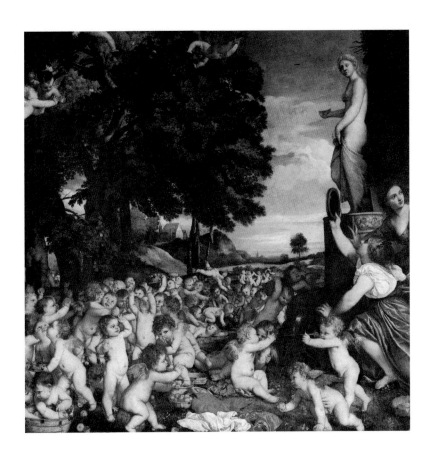

캔버스에 유채
172×175cm
1516~1518년
1층 42실

티치아노는 페라라 ^{Ferrara} 공국의 공작 알폰소 데스테 1세 ^{Alfonso d'ste I, 1476~1534}의 궁전 내부를 꾸미기 위해 현재 런던 내셔널 갤러리에 소장된 〈바쿠스와 아리아드네〉[8]와 함께 이 두 작품을 그렸다. 궁전 내부에는 그가 그린 세 점의 작품을 포함해 스승이었던 조반니 벨리니 ^{Giovanni Bellini, 1430?~1516}의 〈신들의 축제〉[9]도 함께 있었다.

〈안드로스 섬의 주신 축제〉는 안드로스 섬 마을에서 벌어진 술의 신 바쿠스(디오니소스)를 위한 축제 장면을 묘사하고 있다. 그림 정중앙에는 하얀색의 그리스 옷차림을 한 남자가 포도주 잔을 높이 들고 있다. 그야말로 '술에 대한 예찬' 그 자체이다. 붉은 치마를 입은 여인이 한 손으로는 플루트를, 다른 손으로는 술잔을 높이 쳐들어 술을 받고 있는데, 무릎에 놓인 악보에는 "술을 맘껏 마실 줄 모르는 사람은 술을 모르는 사람이다"라는 내용의 가사가 적혀 있다.

티치아노가 참고한 고대 그리스 신화는 3세기경의 그리스 철학자 필로스트라토스 ^{Philostratus, 190~?}의 저서 《상상 ^{imagines}》에 기록된 것으로, 필로스트라토스는 "포도주를 적당히 마시는 것은 정신에 유익하다"라고 주장한 바 있다. 예나 지금이나 주당의 핑계는 변함이 없다. 그러나 절제되지 못한 술의 역효과 역시 티치아노는 놓치지 않았다. 화면 오른쪽 언덕에는 술에 곯아떨어진 한 사람이 바닥에 드러누워 있고, 그 아래 오른쪽 모퉁이에는 제 몸이 다 노출되는 것도 모르는 님프 하나가 널브러져 있다. 술 하면 음악, 음악 하면 춤이 나오기 마련이라 화면 오른쪽에는 티치아노 특유의 '고급스러운 붉은색' 옷을 입은 남자가 여인과 춤을 추고 있다. 남자의 손에 들린 것은 포도 넝쿨로 만든 화관인데, 이는 디오니소스가 쓰고 다니던 것이다.

〈비너스를 경배함〉은 오른쪽에 놓인 비너스(아프로디테) 상을 숭배하는

수많은 아이로 구성되어 있다. 그림 상단의 날개 달린 세 아이는 아마도 큐피드(에로스)를 포함한 님프들로 비너스의 상징인 사과를 모아들고 있다. 그림은 '사랑의 여신' 비너스가 결국 우리에게 선물할 수 있는 것은 바로 그 풍부한 생식력을 바탕으로 한 '풍요'라는 것을 표현하고 있다. 규모가 큰 유치원의 모습을 능가하는 수많은 어린아이는 바로 그 사랑의 힘으로 생산된 결과물이다.

티치아노 베첼리오
황금비를 맞는 다나에

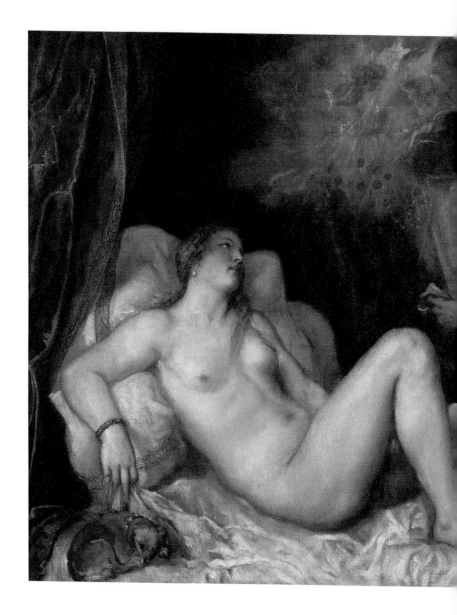

캔버스에 유채
129.8×181.2cm
1553년
1층 44실

티치아노 베첼리오
비너스와 아도니스

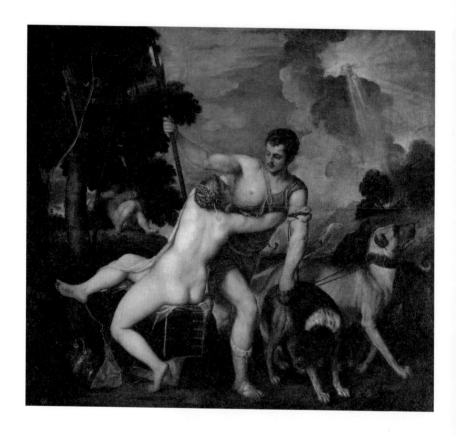

캔버스에 유채
186×207cm
1554년
1층 44실

두 작품은 카를 5세의 아들로 그를 이어 스페인을 통치한 펠리페 2세가 주문하여 그려진 '포에지에 poesie' 시리즈 일곱 점 중 일부이다. '시'라고 번역되곤 하는 '포에지에'는 사랑 이야기를 묘사한 것이다. 〈황금비를 맞는 다나에〉 이야기는 딸이 낳은 아이가 자신을 죽일 것이라는 신탁을 들은 왕이 딸 다나에를 탑에 가둔 사건부터 시작된다. 하지만 희대의 바람둥이 신 주피터르는 황금비로 변신하여 다나에의 몸을 적신 뒤 결국 그녀를 임신하게 만든다. 그림은 바로 황금비가 탑을 뚫고 그녀에게 닿는 장면을 묘사하고 있다. 펠리페 2세는 다나에를 '그 어떤 이유도 묻지 말고 무조건 순종해야 하는 백성'으로, 또 그 무엇이건 가능한 주피터르를 자신으로 해석한 듯, 이 그림에 크게 기뻐했다. 하녀로 보이는 노파는 왕이 베푸는 풍요로움, 즉 '금화' 모양의 비를 앞치마로 한가득 받고 있다. 좋게 보면 능력 있는 왕이 베푸는 일종의 '성은'으로 해석할 수 있지만, 삐딱한 시선으로 보자면 '돈'으로 여자의 성을 사는 매음굴의 모습으로도 읽힌다.

〈비너스와 아도니스〉는 무겁게 드리워진 구름과 그 사이 선명하게 제 존재를 드러내는 푸른색 하늘이 압권이다. 그 푸른 하늘과 대조를 이루는 붉은색 옷차림의 사냥꾼 아도니스가 외출하려고 하자 비너스가 온몸을 다 바쳐 막고 있다. 큐피드는 자신의 화살통을 나무에 걸어놓은 채 깊은 잠에 빠져 있고 하늘은 금방이라도 폭우가 쏟아질 듯하다. 이 불길함은 결국 아도니스의 죽음으로 귀결된다. 비너스의 예감대로 아도니스는 사냥을 하다 멧돼지에 물려 죽는다. 신화는 그날 그가 흘린 피가 땅을 적셔 피어난 꽃이 바로 아네모네라고 전한다. 화면 오른쪽 상단의 하늘에는 마차 하나가 지나고 있는데, 그곳에서 뿜어나온 빛나는 광채가 닿는 곳에 아마도 그 아네모네가 피어날 것이다.

티치아노 베첼리오
자화상

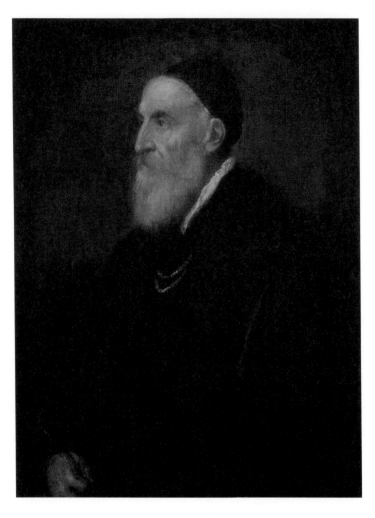

캔버스에 유채
86×65cm
1562년경
1층 41실

미켈란젤로는 티치아노가 색채 감각은 뛰어나지만 제대로 된 소묘가 부족하다고 비평했다. 하지만 이는 정확한 선과 명료한 형태를 으뜸으로 치는 미켈란젤로를 비롯한 피렌체와 로마 중심 화가들의 편견에 불과하다. 그는 사물의 표면에 닿는 빛이 그 본래의 색을 다채롭게 변화시키는 모습을 예리하게 관찰해낼 줄 아는 뛰어난 색 감각의 소유자였다. 〈황금비를 맞는 다나에〉(86쪽)에서 변신한 주피터르의 황금비는 미켈란젤로 식의 명료한 선을 거부한 채, 이리저리 얽히고설킨 붓질 속에서 윤곽선을 잃고 오로지 '색의 유희'로만 존재한다. 빛과 색에 대한 뛰어난 감각은 다나에의 침실에 놓인 커튼이나 침대보, 노파 하녀가 입고 있는 옷 등의 질감을 예의 '성긴 붓질'만으로도 완벽하게 재현해놓고 있다.

그를 일러 색 감각이 뛰어나다고 하는 것은 많은 색을 다채롭게 사용했다는 의미가 아니라, 이 그림에서처럼 단출한 색 몇 가지만으로도 완벽한 데생만으로는 잡아낼 수 없는 미묘한 지점을 포착해내는 데 있다. 그는 "훌륭한 화가에게는 오직 세 가지 색, 검은색, 흰색, 빨간색만 필요하다"라고 말하곤 했다.

이 자화상에서도 역시 꼼꼼하고 성실한 세부 묘사를 많이 벗어난 그의 감각이 돋보인다. 이 작품은 가까이에서 살펴보면 붓이 닿은 흔적이 과감하게 노출되어 있음을 알 수 있는데, 적당히 떨어져서 보면 더할 나위 없이 완벽한 형태감이 느껴진다. 뭉개진 물감층이 만들어낸 수염은 손을 대면 부드러운 촉감이 전해질 듯하다. 카를 5세로부터 기사 작위를 수여받으면서 하사받은 두 줄 목걸이는 몇 번 툭툭 찍어낸 붓질만으로 놀라우리만큼 선명하게 자신의 존재를 드러낸다. 이 목걸이의 찬란한 빛은 그림 전체의 분위기를 압도한다. 입고 있는 검은 옷은 미묘하게 그 음영을 드러내고 있어 사진보다 더한 극도의 사실감을 선사한다.

다윗과 골리앗

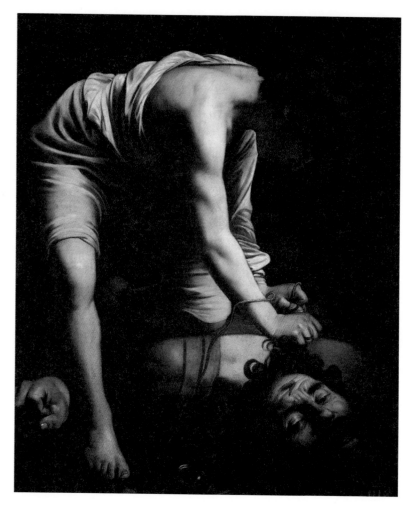

캔버스에 유채
110.4×91.3cm
1600년경
1층 5실

루터파 등 프로테스탄트에 대항해 반종교개혁의 이상을 실현하고자 했던 가톨릭 교회는 미술 작품을 통해 신도들에게 좀 더 강한 심리적 자극을 주고자 했다. 17세기, 바로크 미술의 거장으로 불리는 카라바조 Michelangelo da Caravaggio, 1571?~1610가 구사하는 명암법(테네브리즘, 키아로스쿠로 등으로 불린다)은 마치 연극무대에서 인공적인 조명을 받는 배우들처럼 '드라마틱한 효과'를 자아내기에 손색이 없었다. 게다가 그는 종교화의 주 등장인물인 성인을 저잣거리에서 볼 수 있는 소시민의 옷차림으로 바꾸거나 자글자글한 주름살을 그대로 노출시킴으로써 현실감을 극대화하는 등 진정한 의미의 사실주의를 추구했다.

　　술주정뱅이에다 살인사건까지 저지른 그는 로마를 떠나 이탈리아 남부의 여러 섬을 떠돌며 숨어 지내야 했다. 그러던 중 자신의 그림을 높이 평가한 로마 지도층 인사들이 그간의 죄를 사면할 계획이라는 소문을 듣고 홀로 길을 떠난다. 그러나 그는 도적을 만나 가진 것을 모두 빼앗긴 채 헤매다 병까지 걸려 서른일곱이라는 나이에 객사한다.

　　그림에서 성서의 영웅인 어린 다윗은 골리앗의 목에 밧줄을 감고 있다. 주름 가득한 골리앗은 입을 다물지 못한 채 화면 밖 어딘가를 응시한다. 이마에는 다윗의 돌에 맞아 생긴 상처가 선명하다. 화면 상단 어딘가에서 들어오는 빛은 연극 무대의 조명과도 같은 역할을 한다. 칠흑같이 어두운 배경 속에서도, 가장 중요한 부분만 밝게 비추는 빛은 신체의 양감을 도드라지게 할 뿐 아니라 관람자로 하여금 그림 속 처참함을 더욱 절절하게 체험하게 한다. 심리적 자극을 목표로 했던 바로크 시대 화가들은 자주 이런 끔찍한 장면을 그리곤 했다. 이 작품 속의 목 잘린 골리앗은 화가 자신의 모습을 모델로 했다고 한다.

니콜라 푸생
파르나소스

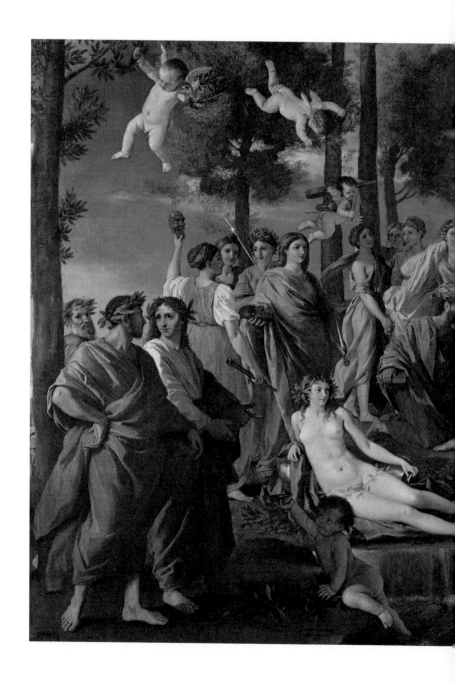

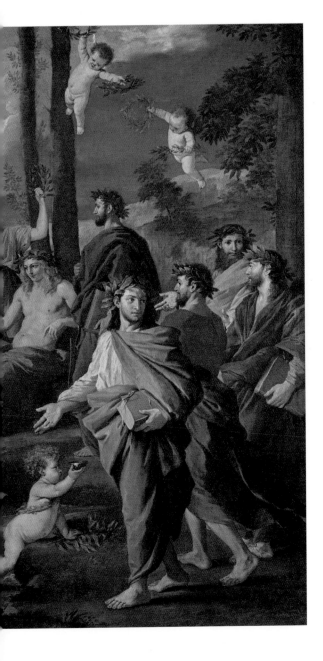

캔버스에 유채
145×197cm
1630~1631년
1층 3실

니콜라 푸생
다윗의 승리

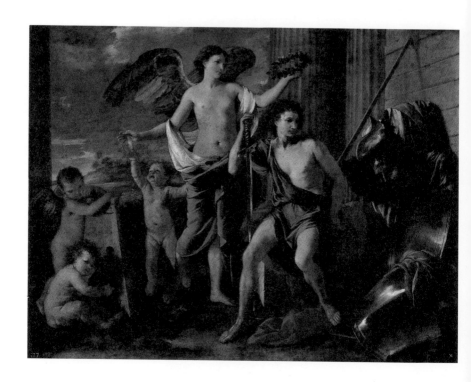

캔버스에 유채
100×130cm
1630년경
1층 3실

니콜라 푸생 Nicolas Poussin, 1594~1665 은 프랑스에서 태어났으나 생의 대부분을 이탈리아에서 보냈다. 17세기에 이탈리아에는 격렬한 동작과 강렬한 명암 대비를 내세우는 바로크 양식이 전성기를 맞이했고, 프랑스 역시 예외는 아니었다. 그러나 프랑스 상류층에서는 1648년 루이 14세가 창설한 왕립회화조각아카데미를 중심으로 엄격한 구도와 완벽한 붓질, 형태의 완성도, 선, 즉 데생의 중요성을 강조하는 푸생의 고전주의적 기법이 인기를 끌었는데, 후대 사가들은 이를 '고전적 바로크'라 불렀다.

〈파르나소스〉는 그가 평소 흠모하던 라파엘로의 그림[10]을 참고한 것으로, 이탈리아 르네상스 거장에 대한 푸생의 애정을 엿볼 수 있다. 다채로운 색상에 다소 과장된 자세는 바로크 화가로서의 면모를 보이지만, 인물 군상은 죄다 조각처럼 완벽한 몸매를 과시하고 있다. 아폴론은 뮤즈들에게 둘러싸여 시인들에게 월계관을 씌워주고 있다. 아폴론은 푸생의 후원자였던 시인 조반니 바티스타 마리노 Giovanni Battista Marino, 1569~1625 를 모델로 한 것으로 추정된다. 정중앙의 벌거벗은 여인은 카스탈리아의 샘을 의인화한 것이다. 시인 등의 예술가는 이 샘에 몸을 담가야만 아폴론의 신전에 들어갈 수 있었다. 결국 이 샘은 '예술적 영감의 원천'을 상징한다. 한편 파르나소스는 아폴론과 아홉 뮤즈가 살던 곳이다.

〈다윗의 승리〉는 푸생의 초기작에 해당한다. 프랑스에서 막 로마로 이주해 그린 그림으로, 티치아노의 영향을 많이 받은 듯 대기와 빛 그리고 색에 좀 더 집착한 듯하다. 다윗의 모습 역시 고대 조각상을 그대로 옮긴 듯해 앞으로 펼쳐질 그의 고전주의에 대한 애착을 예감할 수 있다. 골리앗의 잘린 머리는 마치 승전 트로피처럼 벽에 걸려 있는데, 잔인하고 그로테스크한 장면으로 감상자의 심적 동요를 유도하는 바로크 시대의 유행에서 푸생도 예외는 아니었던 듯하다.

엘 그레코
삼위일체

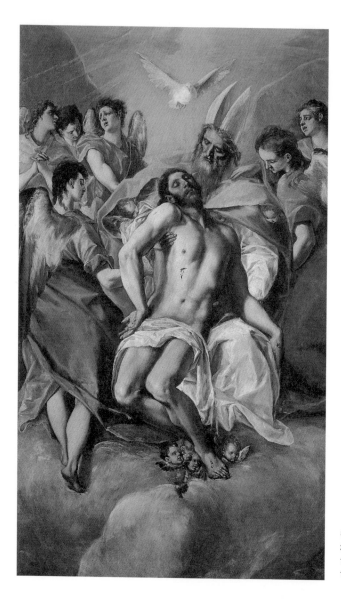

캔버스에 유채
300×179cm
1577~1579년
1층 8b실

엘 그레코El Greco, 1541~1614는 그리스 크레타 섬의 칸디아 출신으로 스페인의 톨레도에서 주로 활동했다. 엘 그레코는 '그리스 사람'이라는 뜻의 스페인어 별명으로, 본명은 도메니코스 테오토코폴로스 Domenikos Theotokopoulos이다. 그의 스페인 행은 펠리페 2세가 마드리드 인근에 에스코리알 궁을 짓기 시작하면서 건축가를 포함한 미술가에 대한 수요가 그 어느 때보다 높아진 것과 관련이 있다. 엘 그레코도 에스코리알 궁 안 교회당을 장식할 제단화 제작에 참여했지만, 펠리페 2세의 마음을 완전히 사로잡지 못한 탓에 궁정화가 발탁이라는 행운에서 멀어졌다.

엘 그레코는 반듯하고 완벽한 인체 묘사와 비례, 균형 등을 최고의 규범으로 생각하는 르네상스의 고전적 그림에서 많이 동떨어진 매너리즘 화풍의 대가였다. 매너리즘 화가들은 라파엘로나 미켈란젤로 등과 같은 대가의 정점에 달한 '기교'를 답습하면서도 그것을 자신만의 독창적인 '방법'으로 변형시키곤 했다. 매너리즘(이탈리아어로 마니에리스모manierismo)은 기교, 방법을 뜻하는 '마니에라maniera'라는 말에서 비롯한 단어이다.

구름과 빛이 가득한 신비롭고도 기이한 배경과 길쭉길쭉하게 늘어진 신체, 화려하면서도 생경한 느낌이 드는 원색 등은 매너리즘 화가 엘 그레코의 특징을 여실히 보여주고 있다. 그림 속 하나님은 죽은 예수의 몸을 받쳐 들고 있다. 그들 주위로 날개 달린 천사들이 마치 새떼처럼 부산스럽게 모여들었다. 염려와 공포 그리고 두려움으로 가득한 이들의 표정은 감상자의 '공감'을 자극적으로 유도한다. 축 처진 상태에서도 위엄을 잃지 않는 예수의 몸은 미켈란젤로의 피에타[11]를 연상시킨다. 노랑, 빨강, 파랑 그리고 초록 등의 생생한 색이 화면 곳곳을 채우는 동안 예수의 피부만큼은 말할 수 없이 창백해 보여 시선을 압도한다.

엘 그레코
수태고지

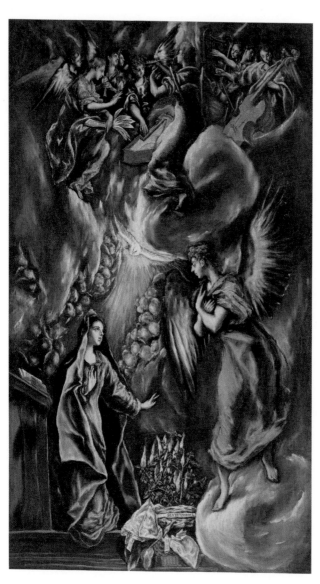

캔버스에 유채
315×174cm
1596~1600년
1층 9b실

엘 그레코
그리스도의 세례

엘 그레코
십자가 처형

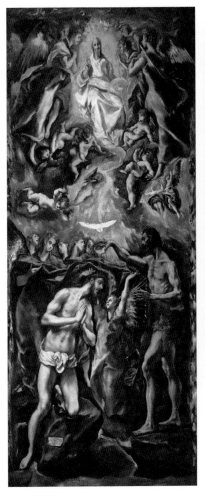

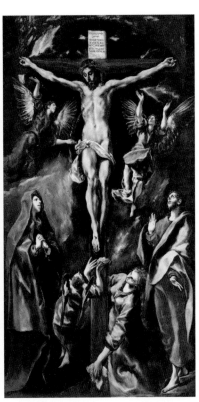

캔버스에·유채
350×144cm
1596~1600년
1층 9b실

캔버스에 유채
312×169cm
1597~1600년
1층 9b실

엘 그레코
오순절

엘 그레코
부활

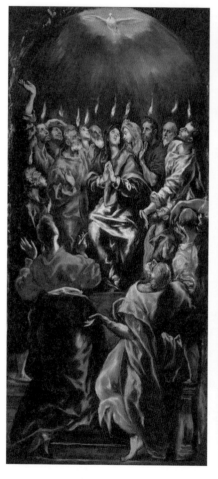

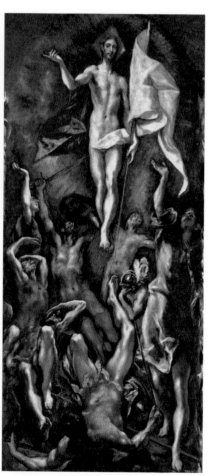

캔버스에 유채
275×127cm
1596~1600년
1층 9b실

캔버스에 유채
275×127cm
1596~1600년
1층 9b실

궁정화가 발탁의 영예를 얻지는 못했지만 엘 그레코는 현재 마드리드 마리나 에스파뇰라 광장Plaza de la Marina Espanola에 있던 수도사를 위한 아우구스티노 교단 소속 부설 학교 예배당의 제단화 제작을 의뢰받는다. 안타깝게도 그가 그린 제단화 일곱 점은 나폴레옹의 침략 기간 동안 이리저리 흩어졌다. 이후 이 다섯 작품은 스페인으로 반환되었지만, 여섯째 작품인 〈목자들의 경배〉[12]는 루마니아 국립미술관에 소장되어 있으며, 일곱째 그림은 소실되었지만 학자들은 그것이 '성모의 대관식'을 주제로 하였을 것으로 보고 있다.

이 제단화들에는 후기에 접어든, 그리하여 절정에 오른 엘 그레코의 특징적인 화풍이 고스란히 반영되어 있다. 거친 붓질, 어딘가 모르게 불길하고 기이한 느낌이 감도는 원색의 채색법, 길쭉하게 늘어진 인물들의 왜곡된 형태, 원근감이 느껴지지 않는 모호한 공간 처리 등은 그림을 실제 현장, 실제 사건처럼 그리려는 이탈리아 르네상스의 자연주의 화풍에서 많이 벗어나 있다. 길쭉한 직사각형으로 그려진 이 제단화들은 대부분 천상의 상단부와 지상의 하단부로 구성되어 있다.

〈수태고지〉에는 노란 빛에 싸인 성령의 비둘기가 천상과 지상을 나누고 있다. 성령의 비둘기 바로 아래로 천사들의 머리가 마치 포도송이처럼 주렁주렁하다. 이 천사들의 형체는 구름과 이어지다 끊어지길 반복하며 감상자들을 두려움에 가까운 경외심에 휩싸이게 한다. 오른편의 가브리엘 천사가 날개를 퍼덕이며 내려와 마리아에게 수태고지를 하고 있고, 이에 마리아는 다소 놀란 모습으로 그를 올려다보고 있다.

〈그리스도의 세례〉도 〈수태고지〉처럼 천상과 지상의 두 부분을 화면 전체 구성에 이용했다. 그림 상단에는 하나님이 갖가지 자세의 천사들에 둘러싸여 있고, 하단에는 세례 요한이 세례하는 모습이 그려져 있다.

세례 요한은 조개에 물을 담아 예수에게 세례를 하고 있다. 종교화에서 조개는 종종 예수의 '빈 무덤'을 상징하므로 앞으로 그가 죽은 뒤 부활함을 암시하는 장치로 볼 수 있다. 중앙에는 성령의 비둘기가 강한 빛과 함께 수직으로 내려오고 있다. 천사들이 예수의 머리께로 들고 있는 붉은색 천이 이 길쭉한 화면을 구획한다.

〈십자가 처형〉에는 흔히 이 내용을 주제로 한 그림에 주로 등장하는 마리아와 사도 요한 그리고 막달라 마리아가 등장한다. 사도 요한은 예수가 가장 사랑한 제자로, 자신이 세상을 떠난 뒤 어머니인 마리아를 특별히 보살펴줄 것을 부탁할 정도였다. 화면 오른쪽이 사도 요한, 왼쪽이 마리아이다. 십자가 아래 예수의 발치를 지키고 있는 여인은 매음굴을 전전하다 회개한 막달라 마리아이다. 그녀는 자신의 죄를 참회하며 예수의 발에 향유를 바른 일이 있는데, 그로 인해 주로 예수의 발과 가까운 곳에 그려진다. 그림은 좌우 대칭의 르네상스적 구도를 취하고 있다. 상단에는 두 천사가, 중앙에는 마리아와 사도 요한이, 그리고 하단에는 날개 달린 천사와 막달라 마리아가 서로 대칭으로 균형을 이루고 있다. 막달라 마리아와 천사는 수건으로 십자가에서 흘러내리는 피를 닦고 있다.

〈오순절〉은 《사도행전》(2장 1절~13절)에 기록된, 오순절에 사도들에게 일어난 기적의 순간을 담고 있다. 오순절은 유대인들이 시나이 산에서 모세의 율법을 받은 날을 기념하는 날이다. 예수가 승천한 뒤 오순절을 함께 지내기 위해 모인 사도들은 '홀연히 하늘로부터 급하고 강한 바람 같은 소리'를 들었고, 이어 '불의 혀가 각자의 머리 위에 나타나는' 것을 목격했다. 강한 바람 소리와 불의 혀는 곧 성령 체험이자 은혜를 입은 자들이 쏟아내는 방언의 기적으로 해석되어, 이후 이 작품은 '성령강림

절'이라는 이름으로도 불린다. 엘 그레코는 빛과 어둠의 강한 대립, 강하고 거친 붓질과 연극배우처럼 과장된 자세를 취한 등장인물을 통해 그림을 보는 이들에게 강한 심리적 압박감을 준다.

〈부활〉은 〈오순절〉과 같은 크기로 제작되었다. 아마도 이 둘은 제단의 양측에 걸려 있었을 것으로 추정된다. 예수가 든 깃발은 죽음에 대한 승리를 상징한다. 예수의 몸은 이탈리아 르네상스의 단단하고 이상적인 신체를 살짝 벗어나 있다. 신비로운 빛에 둘러싸인 예수를 목격한 병사들은 소란스러울 만큼 과장된 자세로 현장을 드라마틱하게 연출한다. 놀라 나자빠진 병사의 몸과 공중에 떠 있는 예수의 몸이 서로 대조되며 묘한 긴장감을 유도한다. 현재 톨레도의 타베라 병원에 있는 조각상 〈부활한 그리스도〉[13]는 엘 그레코가 직접 제작하지는 않았지만 분명 이 그림 속 예수를 모델로 한 것으로 추정된다.

엘 그레코는 이탈리아 르네상스를 모범으로 하는 자연주의적 그림에서 날이 갈수록 멀어져갔다. 그의 이러한 진보성은 비록 전통적이고 다소 보수적인 왕가로부터 외면당할 수밖에 없었지만, 진일보한 지식인층과 세련되고 급진적인 취향의 예술 애호가들에게는 크게 환대를 받았다. 그는 이후 여전히 이탈리아 르네상스를 으뜸으로 치는 후대 고전주의자에 밀려 관심에서 멀어졌으나, 19세기에 이르면서 그 탁월한 현대적 감각을 추종하는 이들에 의해 크게 재조명받았다.

엘 그레코
가슴에 손을 얹은 기사

엘 그레코
우화

캔버스에 유채
81.8×66.1cm
1580년경
1층 8b실

캔버스에 유채
50.5×63.6cm
1580년경
1층 8b실

베네치아를 거쳐 로마로 입성한 엘 그레코는 넘쳐나는 화가들로 인해 자신의 역량을 제대로 표출할 기회조차 얻을 수 없었다. 급기야 그는 자신의 뛰어남을 알리려고 시스티나 성당에 그려진 미켈란젤로의 〈최후의 심판〉을 엎고 자신이 새로 그림을 그리겠노라 말하기도 했다. 물론 그의 호언장담은 이젠 미술 바닥에서 변방이 되어버린 촌 동네 애송이 '그리스 사람(엘 그레코)'의 객기로 여겨졌다.

결국 이탈리아를 떠나 스페인으로 온 엘 그레코는 궁정화가로서의 야심을 품었지만, 독특한 화풍 탓에 "성자는 누구라도 그 앞에서 기도하는 마음을 가질 수 있도록 그려야 한다"라는 독실한 가톨릭 왕의 마음을 사로잡는 데 실패했다. 하지만 엘 그레코는 스페인 지식인들과 활발히 교류했으며, 귀족들로부터 많은 초상화를 의뢰받았다. 그야말로 잘생긴 손이 압권인 〈가슴에 손을 얹은 기사〉는 '스페인 신사'의 한 유형을 만들어냈다고 해도 과언이 아니다. 톨레도에 체류할 당시 《돈키호테》의 저자 미겔 세르반테스가 엘 그레코와 자주 교류했다는 주장으로 인해 그가 이 그림의 주인공이라는 설도 있고, 혹자는 톨레도 시장이었던 후안 데 실바 이 리베라 3세^{Juan de Silva y Rivera Ⅲ}를 그린 것으로 추정하기도 한다. 가슴에 손을 얹은 자세는 맹세를 의미하는 것으로, 그 아래로 왕에게서 받은 메달이 보인다. 화면 오른쪽에 보이는 검은 당시 수준 높은 검 제작으로 유명한 톨레도의 장인이 만든 최고급 제품으로 보인다.

〈우화〉는 한 소년이 막 초에 불을 붙이는 모습을 담고 있다. 투박하고 거친 붓질이지만 어둠 속에서 환한 빛에 노출되었을 때 변화되는 피부색의 표현이 참으로 예리하다. '불씨를 붙인다는 것'을 성적 행위로 보는 일반적인 해석에 따르면, 원숭이나 넋이 나간 듯한 표정의 오른쪽 남자는 성적 방종을 의미한다.

후안 산체스 코탄

사냥감과 과일, 채소가 있는 정물화

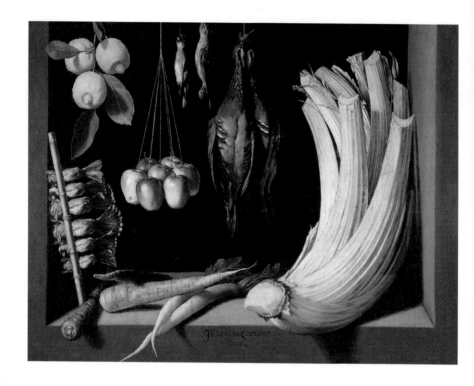

캔버스에 유채
68×88.2cm
1602년
1층 8a실

후안 산체스 코탄^{Juan Sanchez Cotan, 1560~1627?}은 오르가스에서 태어나 주로 톨레도에서 활동했다. 깔끔하면서도 섬세한 그의 정물화는 새가 벽에 그려진 나무를 진짜인 줄 알고 날아들었다 죽었다는 이야기를 떠올리게 할 만큼 사실적이다. 이런 그림들을 일러 트롱프뢰유^{trompe l'eil}('눈을 속이다'라는 프랑스어에서 나온 말이다)라고 부른다.

정물화는 16, 17세기 플랑드르와 네덜란드 화가들이 자주 그렸다. 합스부르크 왕가의 통치를 받는 만큼 이 지역 회화의 특성이 전해진 스페인에는 '보데곤^{bodegon}'이라 하여 식기나 요리 재료를 그린 그림이 유행했다. 그림은 스페인 가정의 부엌 모습을 마치 사진으로 찍은 듯 생생하게 묘사하고 있다. 천정에는 레몬과 사과가, 그 곁에는 사냥물이 매달려 있다. 아래 왼쪽에도 잡은 새들을 꼬챙이에 꿰어놓은 모습이 보인다. 선반 위 늘어진 당근과 무 옆에 엉겅퀴과의 채소 카르둔도 있다.

카르투지오 수도회의 평신도 자격으로 세고비아의 한 수도원에 들어간 전력까지 있어 그의 작품은 영적인 훈련을 위한 묵상의 대상으로, 인간의 죄와 정화에 대한 일종의 종교화로 읽히기도 한다. 예를 들면 카르둔은 《창세기》의 "땅은 네 앞에 가시덤불과 엉겅퀴를 돋게 하고 너는 들의 풀을 먹게 되리라"(3장 18절)라는 구절을 근거로 원죄를 안고 낙원에서 추방된 뒤 시작된 인간의 노동, 그 힘겨움을 암시하는 것으로 본다. 나아가 사과는 원죄를 의미하며, 레몬은 독을 제거하는 효능으로 인해 죄의 정화로 읽기도 한다. 하지만 정물화를 무조건 종교적 상징으로 읽는 것은 동전의 한 면만 바라보는 것과도 같다. 당시는 인간을 둘러싸고 있는 '세상 모든 것'에 대한 호기심이 극에 달한 시기였고, 그만큼 늘 봐오던 것에 대한 새로운 시각과 관찰이 요구되던 시기이기도 했다.

프란시스코 리발타
성 베르나르두스의 환상

프란시스코 리발타
천사에게 위안받는 성 프란체스코

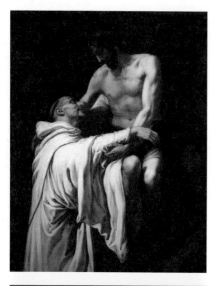

캔버스에 유채
158×113cm
1626년
1층 7a실

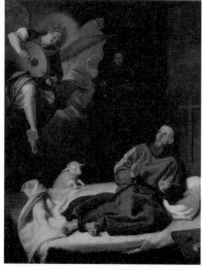

캔버스에 유채
204×158cm
1620년경
1층 7a실

프로테스탄트의 위협에 대한 저항과 가톨릭 자체의 개혁을 위해 몇 차례의 긴 공의회를 거친 교회는 신도들의 신앙심을 더욱 견고히 할 수 있는 '반종교개혁 Counter-Reformation' 미술을 주도하였다. 반종교개혁 성향의 그림에는 성인의 일화가 자주 등장하는데, 신도들로 하여금 그들의 삶을 직접 눈으로 체험하게 하려는 의도였다.

〈성 베르나르두스의 환상〉은 발렌시아에서 활동하던 화가 프란시스코 리발타 Francisco Ribalta, 1565~1628 가 자신의 후원자인 후안 데 리베라 Juan de Rivera 대주교가 소장하고 있던 카라바조(93쪽)의 모사본을 연구한 결과 탄생할 수 있었다. 극명한 빛의 대비와 압도적인 사실감이 특징인 카라바조의 화풍이 이제 지중해를 거쳐 발렌시아 항구를 통해 리발타에까지 이른 것이다. 그림은 클레르보 대수도원을 설립하고 수도원 제도를 창시한 성인 성 베르나르두스를 예수가 친히 십자가에서 내려와 보듬는 신비한 체험의 순간을 담고 있다. 어둠에 가려 있지만 성인을 바라보는 예수의 시선이 얼마나 따사로운지는 성 베르나르두스의 표정만 보아도 알 수 있다. 두 사람의 친밀도는 거의 관능적인 느낌까지 준다.

〈천사에게 위안받는 성 프란체스코〉는 성 프란체스코가 병석에 누워 있을 때 한 천사가 나타나 음악을 연주해주어 어린 시절 성인이 즐긴 음악에 대한 향수를 불러일으켜 병을 치유했다는 전설을 담은 그림이다. 천사나 성인이 입고 있는 옷 그리고 침대보와 양털의 질감이 고스란히 느껴지는 것은 그만큼 리발타가 사물에 닿는 빛의 변화를 세밀하게 관찰해낸 결과라 할 수 있다. 다소 과장된 바로크적 자세를 취하고 있는 성인의 발과 손에 난 상처는 그가 십자가에 못 박힌 예수의 오상을 실제로 체험했다는 전설에서 비롯된 것이다.

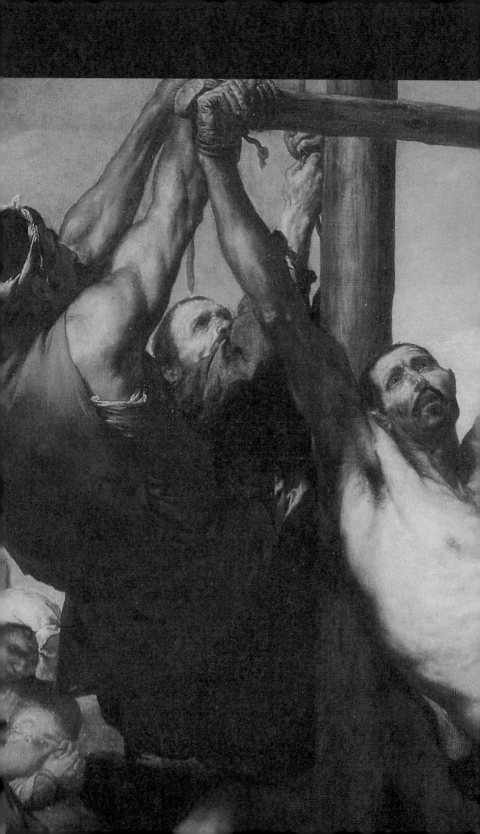

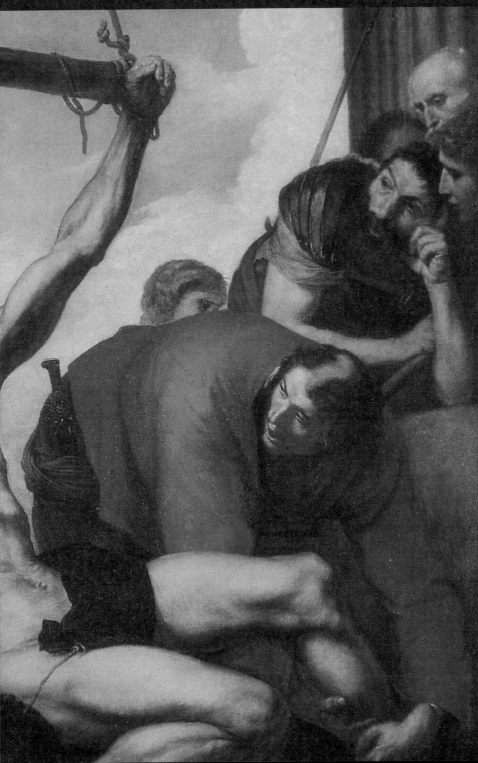

호세 데 리베라
성 필립보의 순교

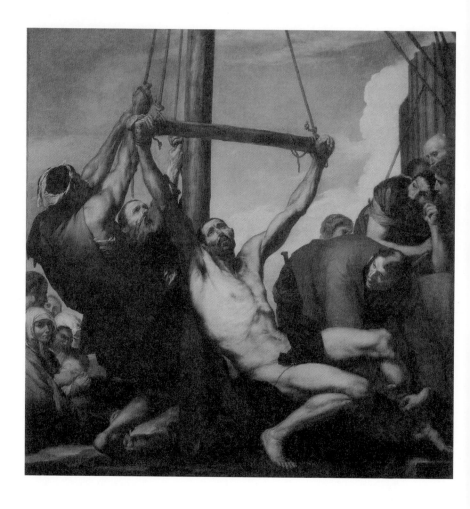

캔버스에 유채
234×234cm
1639년
1층 9실

발렌시아 태생의 호세 데 리베라^{Jose de Ribera, 1591~1652}는 합스부르크의 통치하에 있던 이탈리아 남부 나폴리에 머물며 작업했다. 그의 그림은 한눈에 카라바조가 연상된다. 강렬한 명암 대비로 인한 치밀한 사실주의를 비롯, 위대한 성자나 성녀를 저잣거리를 활보하는 갑남을녀의 평범한 차림새와 모습으로 그리는 것까지 닮았다. 심지어 호세 데 리베라 역시 성서 속의 인물뿐 아니라 신화나 고대 철학자의 모습[14] 까지도 평범하다 못해 심지어 다소 비천한 모습으로 묘사하곤 했다.

〈성 필립보의 순교〉는 스페인의 왕 펠리페 4세^{Felipe IV, 1605~1665}의 수호 성인 필립보^{Philippus}를 주인공으로 한 그림이다. 한때 이 그림은 성 바르톨로메오^{Bartholomew}의 순교 모습을 담은 그림으로 추정되었다. 성 바르톨로메오는 인도까지 가서 그곳의 귀신 들린 공주를 치료함으로써 왕가 일족을 기독교로 개종시킨 성자이다. 그러나 그는 곧 왕의 동생에게 붙잡혀 살가죽을 통째로 벗기는 고문을 당했고, 머리를 아래로 하는 십자가형에 처해졌다 한다. 이 때문에 바르톨로메오는 보통 자신의 벗겨진 살가죽을 들고 있는 모습으로 그려진다. 그러나 그림 속 주인공에게는 이 지물이 없다. 학자들은 성인 필립보의 이름이 후원자인 펠리페 4세(펠리페는 한국어로 필립보로 표기하는, 라틴어 필리푸스의 스페인식 이름이다)와 이름이 같다는 것, 그리고 결정적으로 필립보가 십자가형에 처해 순교했다는 사실을 들어 그림 주인공이 성 바르톨로메오가 아닌 성 필립보라 주장한다.

순교를 당하는 성인의 하얀 피부와 그에 닿는 빛에 비해 성인의 뒷부분은 칠흑 같은 어둠이 드리워 긴장감이 고조된다. 매달린 성인과 그를 고문하는 이들의 몸, 즉 근육과 뼈의 이음새 하나까지 해부학 교과서에 실어도 될 만큼 정확하고 사실적이다.

프란시스코 데 수르바란

아누스 데이(하나님의 어린 양)

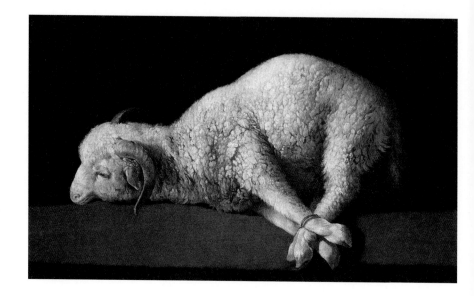

캔버스에 유채
37,3×62cm
1635~1640년경
1층 10a실

십자가에 못 박힌 그리스도와 화가인 성 루가

캔버스에 유채
105×84cm
1650년경
1층 10a실

성 베드로 놀라스코에게 나타난 성 베드로

캔버스에 유채
179×223cm
1629년
1층 10a실

프란시스코 데 수르바란 Francisco de Zurbaran, 1598~1664 은 17세기 스페인에서 가장 번성했던 세비야에서 도제 생활을 거친 뒤 그곳에서 주로 활동했다. 그의 작품은 주로 검은색에 가까운 어두운 배경에 정물과 인물을 그려 넣어 단순하면서도 명료한 인상과 긴 여운을 남긴다.

예수의 희생을 상징하는, 줄에 묶인 양을 그린 〈아누스 데이(하나님의 어린 양)〉는 연극 무대 같은 빛과 극도로 자제된 색상, 모든 군더더기를 생략한 오직 '양 한 마리'만으로 겸손한 '신앙인의 자세 그 자체'를 설파한다.

〈십자가에 못 박힌 그리스도와 화가인 성 루가〉는 흔히 화가였다고 전하는 《루가의 복음서》의 저자 루가가 십자가에 못 박힌 예수를 그리는 모습을 담고 있다. 수르바란은 대부분의 작품을 수도회를 위해서 제작했기에 주로 기도하거나 명상에 잠긴 수도사 혹은 성인의 모습을 그리곤 해서 '수도사들의 화가'라는 별명을 얻었다.

〈성 베드로 놀라스코에게 나타난 성 베드로〉는 초대 교황으로 훗날 십자가에 거꾸로 매달린 채 순교한 성 베드로의 모습을 그와 이름이 같은 또 다른 성인 베드로 놀라스코가 목격하고 놀라워하는 장면을 담고 있다. 마치 연극 무대의 스포트라이트 같은 빛이 순교자의 몸을 환히 밝혀 관람객의 마음을 단번에 사로잡는데, 이는 카라바조를 연상시킨다.

프라도 미술관에서는 수르바란이 그린 전쟁화 〈카디스 방어전〉[15]도 감상할 수 있는데, 이 작품은 1625년 영국 윔블던 경이 이끄는 해군의 공격에 대항하기 위해 카디스에서 한참 작전을 수행 중인 스페인 군 지휘관들의 모습을 담고 있다. 그간 수르바란이 주로 다루던 주제에서 많이 벗어나 있었기에 한동안 그가 아닌 다른 화가의 작품으로 알려졌다. 이 작품은 벨라스케스의 〈브레다의 항복〉(150쪽)과 나란히 부엔레티로 궁에 걸려 있었다.

바르톨로메 에스테반 무리요
무염시태

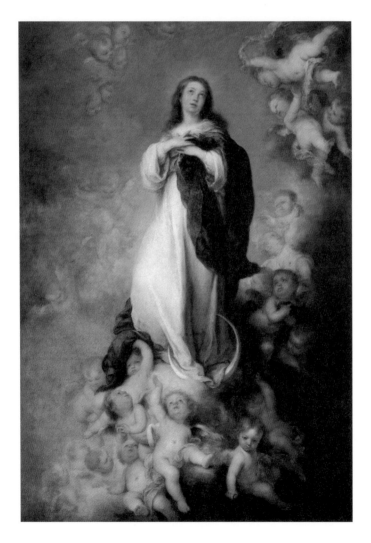

캔버스에 유채
274×190cm
1678년경
1층 16실

'무염시태'는 예수와 마찬가지로 마리아 역시 원죄 없이 태어났다고 믿는 가톨릭 교회의 교리이다. 마리아는 흔히 순결함을 강조하는 백합과 더불어 장미, 초승달 등과 함께 그려지곤 했다. 백합이나 장미가 주로 '수태고지' 장면에 그려진다면, 초승달은 특히 '무염시태' 그림에 자주 등장한다. 이는 《요한의 계시록》 12장에 기록된 "하늘에 큰 이적이 보이니 해를 입은 한 여자가 있는데, 아래에는 달이 있고 머리에는 열두 별의 면류관을 썼더라"라는 구절에서 비롯된 것으로 볼 수 있다. 또한 그리스 신화에 등장하는 달의 여신 아르테미스는 처녀의 신으로 초승달이 상징인데, 마리아의 순결함을 강조하기 위해 그를 차용한 것으로도 본다. 엄격한 가톨릭 국가였던 17세기의 스페인에서는 반종교개혁의 정신을 드높이는 종교화 제작이 활발하였고, 특히 무염시태와 관련한 그림이 유행했다.

17세기 세비야의 대표적인 화가로, 당대 최고의 화가 수르바란의 지나치게 엄격하고 명상적인 그림에 등을 돌린 대중의 관심을 독차지한 바르톨로메 에스테반 무리요Bartolome Esteban Murillo, 1617~1682는 성모상을 무려 50여 점이나 그렸는데 그중 무염시태에 관한 그림이 절반에 가깝다. 성모는 당대 최고의 화가이자 미술 이론가였던 프란시스코 파체코Francisco Pacheco, 1564~1654의 말대로 햇살 가득한 천국 어딘가에서 하얀 옷을 입고, 푸른 외투를 걸친 채 발치 아래 초승달을 두고 있는 모습으로 등장한다. 프라도 미술관에서는 여러 화가가 그린 무염시태의 도상들을 발견할 수 있는데, 이탈리아 출신으로 스페인 왕궁에서 활동한 티에폴로의 〈무염시태〉[16]에서는 《요한의 계시록》과 파체코가 언급한 '열두 개의 빛나는 별'을 볼 수 있다. 성모 주변에 가득한 앙증맞은 천사들은 라파엘로의 귀엽고 통통한, 그리고 장난기 가득한 천사들[17]과 많이 닮았다.

바르톨로메 에스테반 무리요
성가족

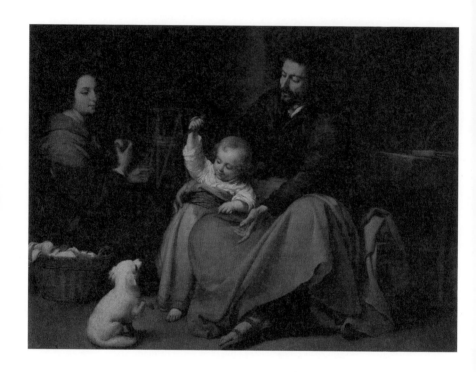

캔버스에 유채
144×188cm
1650년경
1층 17실

세비야의 빈민가 출신으로 일찍 고아가 된 무리요는 삼촌의 도움으로 그림을 배우기 시작, 벨라스케스의 눈에 띄면서 본격적인 수업을 받았다. 17세기 초반의 세비야는 파리, 나폴리 등과 함께 당시 유럽에서 세 손가락 안에 꼽히는, 인구 15만에 육박하는 대도시였다. 과달키비르Guadalquivir 강의 항구를 통해 신대륙과의 무역을 거의 독점, 눈부신 경제발전을 이루었으며 이는 곧 예술 작품에 대한 수요로 이어져 벨라스케스, 수르바란, 무리요와 같은 스페인 최고봉의 화가들이 성장할 토대를 마련했다. 무리요는 '스페인의 라파엘로'라 불릴 만큼 세련되고 다정하며 감미로운 화풍을 지녔고, 종교화뿐 아니라 당대 소시민의 삶을 담은 장르화나 초상화에서도 두각을 나타냈다.

〈성가족〉은 제목을 모르고 본다면, 고아로 자란 무리요가 꿈꾼 따사로운 가정을 담은 장르화로도 읽을 수 있다. 그러나 이 그림이 예수의 가족(성가족)을 그린 종교화이기도 하다는 사실은 그림 속 인물이 가진 지물을 통해 알 수 있다. 왼쪽의 마리아는 물레를 놓고 실을 풀고 있다. 성서와 관련된 여러 이야기에 따르면 마리아는 성전의 휘장을 만드는 일에 동원되었을 만큼 바느질 솜씨가 뛰어났다. 서양으로 전해진 서아시아 지방의 전설에 따르면 운명을 지배하는 달의 여신은 '숙명의 실을 감는 자'라 하여 거미줄 한가운데 있는 거미로 묘사되기도 했다. 그리스 신화에서 달의 여신은 '처녀의 신' 아르테미스이다. 동정녀로 인류 전체의 숙명을 책임질 마리아가 가끔 실을 잣는 모습으로 등장하는 것은 이런 전례를 따르는 것으로도 볼 수 있다. 그림 중앙에는 아기 예수가 새를 잡은 채 강아지와 장난치는 모습이 보인다. 손에 잡힌 새는 곧 예수 자신의 희생을 의미한다. 더없이 따사로운 표정을 짓고 있는 아버지 요셉 옆의 탁자에는 그가 목수임을 가리키는 이런저런 공구가 그려져 있다.

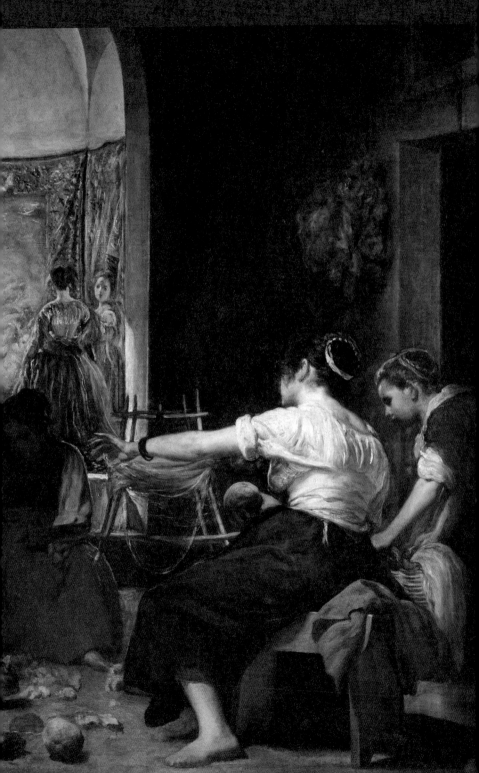

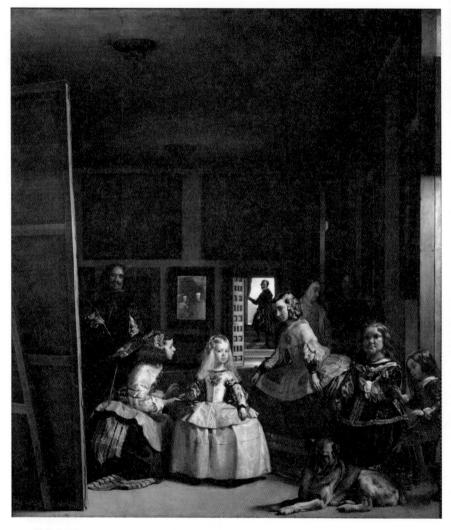

캔버스에 유채
318×276cm
1656~1657년
1층 12실

이 작품은 책자가 아닌, 미술관에서 실제로 그 앞에 섰을 때 더 큰 흥분을 선사한다. 미술관에 걸린 수많은 작품은 대부분 '그것을 우리가' 보고 있다는 당연한 느낌을 준다. 그런데 이상하게도 〈시녀들〉만큼은 등장인물의 생생한 시선과 탁월한 공간감으로 인해 '그들이 우리를' 보는 듯한 느낌이 든다. 물론 이는 착각에 불과하다. 그림 정중앙의 사각 거울 안에 희미하게 그려진 펠리페 4세 국왕 부부의 모습을 보라. 공주 일행과 화가는 우리를 보고 있는 것이 아니다. 그들의 시선은 우리 뒤에 서 있는 국왕 부부를 향하고 있을 뿐, 우리는 안중에도 없다.

대형 이젤 앞에서 작업하는 디에고 벨라스케스^{Diego Rodriguez de Silva y Velazquez, 1599~1660} 자신의 모습으로 보아, 그림 속 공간은 궁정 안에 있던 그의 작업실일 것이다. 그러나 엄밀하게 말하면 이곳은 알카사르 궁전 안의 돈 발타사르 카를로스 왕자[18]가 사용하던 방으로, 루벤스의 그림과 그 모작들이 약 40여 점 걸려 있었다 한다. 그림 속 정면을 향하고 있는 그림들은 벨라스케스의 사위인 후안 바우티스타 마르티네스 델 마소^{Juan Bautista Martinez del Mazo, 1612~1667}가 그린 것으로 루벤스의 작품을 모사한 것이다. 그중 〈팔라스와 아라크네〉[19]는 팔라스(아테나 여신의 별명이다)가 자신의 직조 실력을 믿고 감히 대결을 청한 인간 아라크네를 응징하는 내용으로 이는 프라도에 걸린 벨라스케스의 대작 〈아라크네의 신화〉(148쪽)와 같은 주제를 다룬 작품이다. 〈판과 아폴론의 시합〉 역시 반인반수의 잡신 판이 음악의 신 아폴론과 악기 대결을 벌이다 일방적으로 당하는 내용을 담았다. 이 그림들을 배치한 것은 아마도 감히 신의 경지에 다다른, 그리하여 신의 노여움까지 자아낼 정도로 높아진 자신의 미술가로서의 자부심을 은유하기 위해서인 듯하다.

워낙 시녀들이 많이 등장해 〈시녀들〉이라고 부르지만, 이 제목은 애초에 화가가 정한 것이 아니다. 17세기 왕실 소장 미술 작품 목록에서는 그저 〈시녀들 및 여자 난쟁이와 함께 있는 마르가리타 공주의 초상화〉로 적혀 있을 뿐이며, 때로는 〈벨라스케스의 자화상〉 또는 〈펠리페 4세의 가족〉으로도 불렸다. 〈시녀들〉이라는 제목은 1843년 이후에야 비로소 등장한다.

사실 작품 속 상황은 생각하기 나름이다. 벨라스케스는 어린 공주 마르가리타를 그리고 있다. 답답하고 지루한 나머지 짜증이 치밀어 오르고 몸이 움찔거리는 공주를 위해 시종들이 급하게 공주 주위로 몰려들어 달래고 있고, 한 시녀는 공주에게 화장품을 들이밀고 있다. 때마침 공주가 지루한 모델 노릇을 제대로 하고 있나 보기 위해 국왕 부부가 행차했다. 그들의 등장은 거울을 통해 알 수 있다.

그러나 달리 볼 수도 있다. 벨라스케스는 현재 관람객의 위치에 서 있는 국왕 부부를 그리는 중이다. 아빠 엄마가 모델을 서고 있는 장면을 보기 위해 공주는 시종들을 거느리고 화가의 작업실을 방문한 것이다. 하지만 또 다른 이야기도 가능하다. 화가는 자신의 자화상을 그리고 있다. 벨라스케스는 자신을 제대로 평가해주고 있는 국왕 부부와 궁중의 시녀들 그리고 공주까지 곁다리로 그리는 중이다. 그렇다면 그의 캔버스 안에는 우리가 지금 보고 있는 바로 이 그림이 스케치 혹은 마감되기 직전의 상태로 그려져 있을 것이다.

상상을 좀 더 확대해보자면, 이 그림은 관람객인 내가 그리고 있다. 나는 화가의 작업실을 방문해서 벨라스케스가 국왕 부부를 그리는 장면을 목격하고 그를 화폭에 담는 중이다. 국왕 부부는 내 뒤편에 서 있다. 고개를 돌려보라. 혹시 그들이 서 있는지. 때마침 공주 일행이 나타

났다. 공주는 그림을 그리는 나를 쳐다본다. 이 상상은 순식간에 관람자를 그림 속으로 끌어들인다. 미술관이라는 물리적 공간이 사라지고, 마치 영화 스크린에 빨려 들어가듯이 17세기 펠리페 4세의 궁정 안 화가의 작업장에 서는 것이다. 바로 이런 매력 때문에 〈시녀들〉은 세기를 거듭하며 인기를 누리고 있으며, 본다는 것과 보이는 것의 관계에 대한 사유를 낳곤 했다. 이는 이 그림이 철학자 미셸 푸코의 역작 《말과 사물》에 등장한 이유이기도 하다.

화면 왼쪽으로 치우쳐 있지만, 그림 속에서 마르가리타 공주만큼이나 압도적인 지위를 자랑하는 벨라스케스 자신은 다소 거만하게 관객을 쳐다보고 있다. 그의 가슴에는 붉은 십자가 문양이 그려져 있는데 바로 '산티아고 기사단'의 표식이다. 이 기사단은 무엇보다도 순수한 혈통의 귀족만이 가입할 수 있었다. 중세에 비해 미술가의 위상이 현저히 높아졌고 그 자신도 펠리페 4세가 가장 총애하는 궁정화가로 군림할 수 있었지만, 그의 목표는 아무래도 '진짜 귀족'이었다. 출신 탓에 몇 번 탈락의 고배를 마시던 그는 드디어 왕을 비롯해 교황의 특별 허가까지 받아내며 기어이 그 꿈을 이루었다. 그림 속 훈장은 작품이 완성된 지 몇 년이 지나 비로소 귀족의 칭호를 거머쥔 뒤 수정·첨가한 것이다.

벨라스케스의 다른 많은 그림과 마찬가지로 이 작품 역시 마드리드 알카사르 왕궁에 있는 왕의 개인 집무실에 소장되었다가 궁 안 다른 공간으로 몇 번 이전된 후 19세기 초에 프라도 미술관으로 옮겨졌다. 따라서 그림은 소수층만이 감상할 수 있었지만 미술관에 전시된 뒤 일반 대중에게 공개되었고, 프랑스의 진보적인 미술가들의 이목이 집중되면서 유명세를 탔다.

디에고 벨라스케스
바쿠스

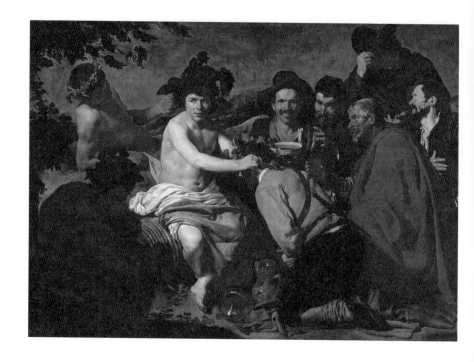

캔버스에 유채
165×225cm
1629년경
1층 11실

벨라스케스는 16세기 마지막 해에 스페인 세비야의 이달고^{Hidalgo} 가문에서 태어났다. '이달고'는 주로 돈을 주고 산 귀족 혹은 몰락하여 별 볼 일 없는 귀족을 의미한다. 벨라스케스는 평생 자신의 출신 성분에 대해 열등감이 있었다. 그는 훗날 자신의 장인이 된 프란시스코 파체코에게서 그림을 배웠는데, 그는 화가이자 뛰어난 인문학자로 당대 지식인들과 교류가 왕성해서 벨라스케스에게 많은 기회를 제공했다.

당시 세비야는 '보데곤'이라는 장르의 미술이 발달했다. 원래 '선술집'을 의미하는 보데곤은 현재 스페인에서는 정물화를 일컫는 말로 쓰이지만, 17세기 스페인에서는 음식이나 부엌 집기, 그릇 등을 주제로 서민의 삶을 묘사하는 그림을 의미했다. 초기 벨라스케스는 이 보데곤의 전통을 담은 여러 그림을 제작했으나, 곧 종교재판소의 예술 분야 자문을 담당했던 장인 파체코의 의견을 좇아 종교화를 제작하기도 했다.

벨라스케스는 궁정화가들이 참여한 회화 시합에서 승리하면서 왕의 신임을 얻었고, 이윽고 〈바쿠스〉를 제작해 왕의 마음을 확고하게 사로잡아 왕실 화가로 일했다. 이 작품은 술의 신 바쿠스(디오니소스)가 농부들 틈에 앉아 한 사람에게 화관을 씌워주는 장면으로 연출되어 있다. 한동안 〈술꾼들〉이라는 제목으로 불렸던 이 그림은 중앙의 모자를 쓴 남자의 흥겨운 표정에서 보듯 낙천적인 분위기가 압도적이다. 다른 인물보다 훨씬 매끈하고 환한 피부를 가진 바쿠스는 카라바조의 〈바쿠스〉[20]를 차용한 것으로 보이며, 중앙의 인물은 벨라스케스가 흠모하던 스페인 화가 호세 데 리베라의 인물 유형(그림 주석 14)과도 흡사하다. 화면 아래 바쿠스의 발치에 놓인 술병, 그릇, 술잔 등은 보데곤 화가로서 쌓아 올린 벨라스케스의 정확하고 사실적인 묘사 기술이 집약된 것으로 볼 수 있다.

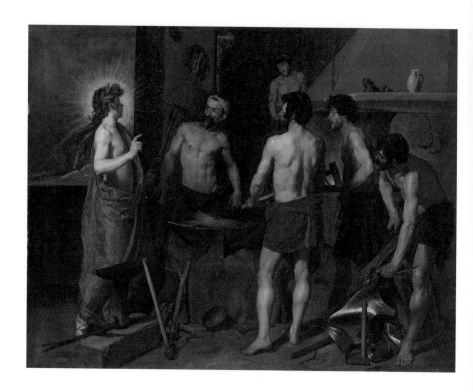

캔버스에 유채
223×290cm
1630년경
1층 11실

펠리페 4세의 신임을 얻은 벨라스케스는 당대 유럽 최고의 화가 루벤스가 스페인에 잠시 체류하던 시절, 그와 직접 대면할 영광을 얻었다. 벨라스케스는 루벤스의 충고대로 이탈리아를 방문했다. 그림은 그가 이탈리아에 머물던 시절 남긴 것이다.

　　신화에 의하면 불카누스(헤파이스토스)는 주피터르의 바람둥이 기질에 잔뜩 독을 품은 아내 주노(헤라)가 남편의 질투를 불러일으키기 위해 혼자 낳은 아이로, 화가 치민 주피터르의 발길질에 올림포스 산에서 떨어져 다리를 절었다고 한다. 환한 빛이 뿜어져 나오는 아폴론을 놀란 눈으로 쳐다보는 이가 바로 불카누스로, 그의 몸이 비스듬한 것은 바로 그의 다리가 성치 못하기 때문으로도 볼 수 있다. 그럼에도 불구하고 대장장이의 신 불카누스는 온갖 것을 다 만들어내는 기막힌 기술로 신들의 사랑을 독차지했으며, 급기야 미의 여신 비너스와의 결혼에도 성공한다. 하지만 그녀는 마르스(아레스)와 사랑에 빠졌고, 그림은 태양의 신 아폴론이 이를 고자질하는 내용을 담고 있다.

　　그림 속 불카누스는 다른 일꾼과 마찬가지로 대장장이의 모습으로 그려졌다. 서민적인 분위기를 풍기고는 있지만 군살 없이 탄탄하고 대리석 같은 피부를 지닌 그야말로 완벽한 몸매는 '인체의 이상화'라는 이탈리아 르네상스의 전통을 벨라스케스가 습득한 결과로 보인다. 오른쪽 일꾼이 막 다듬고 있는 갑옷은 빛이 닿는 부분에 일어나는 색의 변화를 면밀하게 잡아내는 베네치아 화가들의 화풍을 떠올리게 한다. 마찬가지로 아폴론이 두르고 있는 붉은 옷의 색조를 빛의 강약에 따라 미묘하게 변주시켜낸다거나 쇠를 달구는 솥, 일꾼들이 걸친 옷가지 등의 질감을 표현해내는 능력은 티치아노나 틴토레토의 능숙함과 비견해도 결코 뒤지지 않는다.

디에고 벨라스케스
이사벨 데 보르본의 기마상

디에고 벨라스케스
발타사르 카를로스 왕자의 기마상

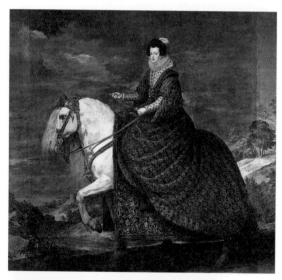

캔버스에 유채
301×314cm
1634~1635년
1층 12실

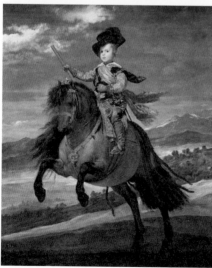

캔버스에 유채
211.5×177cm
1635~1636년
1층 12실

디에고 벨라스케스
펠리페 3세의 기마상

디에고 벨라스케스
마르그리트 왕비의 기마상

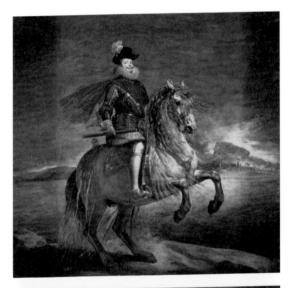

캔버스에 유채
305×320cm
1634~1635년
1층 12실

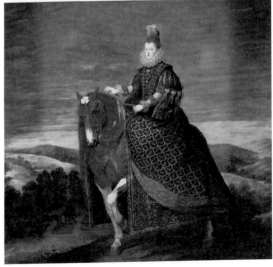

캔버스에 유채
297×309cm
1634~1635년
1층 12실

디에고 벨라스케스
펠리페 4세의 기마상

디에고 벨라스케스
올리바레스의 기마상

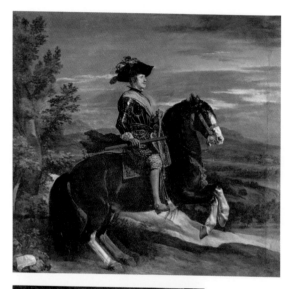

캔버스에 유채
303×317cm
1634~1635년
1층 12실

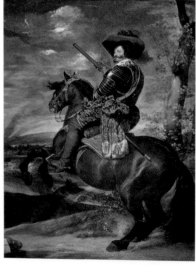

캔버스에 유채
313×239cm
1636년
1층 12실

궁정화가로서 벨라스케스가 해야 할 가장 큰 의무는 왕가 일원의 초상화를 그리는 것이었다. 그야말로 사실성의 최고봉이라 할 수 있는 벨라스케스의 왕실 초상화는 스페인의 합스부르크 왕가가 남긴 가장 특별한 유산이었다. 유럽 어느 궁정도 벨라스케스가 있던 스페인만큼 훌륭한 초상화를 가질 수 없었기 때문이다.

벨라스케스는 기마상 초상에도 특별났다. 펠리페 4세의 첫 왕비인 〈이사벨 데 보르본의 기마상〉이나 왕위 계승자로 지명된 〈발타사르 카를로스 왕자의 기마상〉 그리고 익명의 원작을 수정하고 크게 보완하여 조수와 함께 제작한 〈펠리페 3세의 기마상〉과 그의 아내이자 펠리페 4세의 어머니인 〈마르그리트 왕비의 기마상〉 등은 올리바레스 백작의 주도에 따라 건축된 마드리드 근교의 새 궁전 부엔레티로의 접견실을 꾸미기 위해 제작되었다. 기마상은 소위 '야생의' 거친 말을 다룰 줄 아는 능력을 의미하는 것으로, 서구에서는 최고 권력가의 위상을 과시하기 위해 자주 그려졌다. 〈펠리페 4세의 기마상〉은 모자의 장식깃이나 갑옷의 문양, 소맷부리 그리고 손 등에 다소 거친 붓 자국을 남김으로써 그림만이 가질 수 있는 매력을 잔뜩 품어낸다.

〈올리바레스의 기마상〉은 그가 비록 왕족은 아니지만, 그만큼의 권력을 행사하던 사람이라는 점을 강조하고 있다. 소위 기마 초상화는 당시까지만 해도 주로 왕족을 대상으로 하는 것이 일반적이었다. 펠리페 4세의 기마상과 마찬가지로 올리바레스가 타고 있는 말도 두 앞발을 치켜들고 있다. 이는 승마를 하는 사람들 사이에서는 가장 높은 수준의 난이도를 자랑하는 기교로, 인물의 권위를 한층 더 강조할 수 있었다. 벨라스케스는 겨우 혼자서 뛰는 것도 힘들었을 어린 발타사르 카를로스 왕자마저도 이 고급 기술을 구사하는 모습으로 그렸다.

디에고 벨라스케스
펠리페 4세

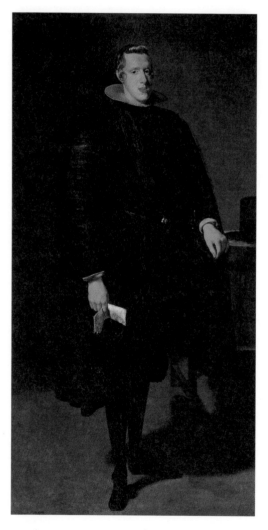

캔버스에 유채
198×101.5cm
1623~1628년
1층 12실

디에고 벨라스케스
왕비의 초상

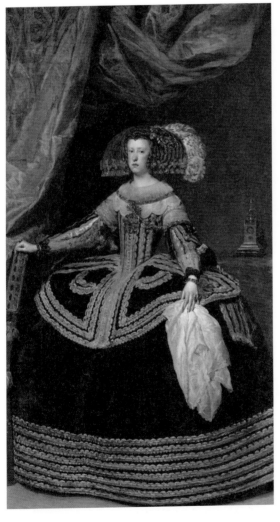

캔버스에 유채
234×132cm
1652~1653년
1층 12실

디에고 벨라스케스와 후안 바우티스타 마르티네스 델 마소
도냐 마리아 마르가리타 공주

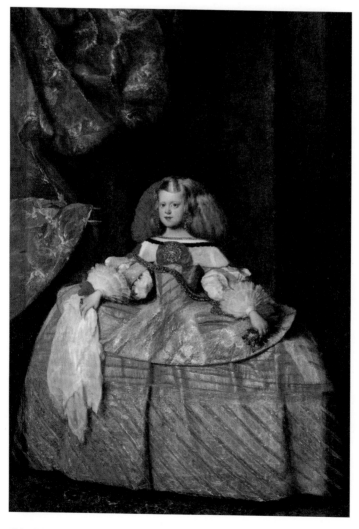

캔버스에 유채
212×147cm
1660년경
1층 12실

펠리페 4세가 즉위한 해는 스페인 지배에 반기를 든 네덜란드와 12년의 휴전이 끝나고 다시 전쟁의 불씨가 붙던 시점이었다. 결국 1648년 펠리페 4세는 베스트팔렌 조약을 체결해 이 지역의 독립을 공식적으로 인정한다.

펠리페 4세의 전신상은 벨라스케스가 1625년에 완성했다가 3년 뒤 수정하였다. 합스부르크 왕가는 정략결혼을 통해 자신들의 영토를 확장·유지하였고 왕가의 근친혼도 불사했다. 그로 인해 조산·기형·단명 등의 후유증 역시 극심했는데, 펠리페 4세의 경우는 대대로 이어온 부정교합 때문에 음식을 제대로 씹을 수 없어 늘 병치레를 해야 했다. 그림에는 왕의 왼발이 마치 두 개처럼 보이는데, 이것은 세월이 지나면서 벨라스케스가 수정하여 덧씌운 물감 일부가 깎여나가 생긴 현상이다.

펠리페 4세는 첫 아내인 이사벨과 사별한 후 누이의 딸, 즉 조카인 오스트리아의 여왕 마리아나와 재혼했다. 원래 마리아나는 펠리페 4세의 아들과 '4촌 결혼'을 계획했으나, 전처와 사별한 삼촌과의 결혼을 택한 것이다. 그녀는 〈시녀들〉의 희미한 거울 속에 왕과 함께 등장한다. 프라도 미술관에는 벨라스케스가 그린 〈왕비의 초상〉이 역시 전시되어 있는데, 화려하기 그지없는 그녀의 옷과 머리 장식, 커튼 등에서 마치 마감이 덜 된 듯 붓 자국을 강하게 남기는 벨라스케스다운 대담함이 돋보인다. 〈시녀들〉의 공주를 그린 〈도냐 마리아 마르가리타 공주〉는 이 둘 사이에서 태어난 딸을 그린 작품인데, 그녀는 열다섯 살이라는 어린 나이에 신성로마제국의 황제이자 오스트리아의 왕인 레오폴트 1세와 결혼했다. 남편은 족보상으로 그녀의 외삼촌이었다. 지속되는 근친혼의 결과 약골인 그녀는 스물두 살의 젊은 나이로 생을 마감했다. 그림은 벨라스케스가 죽던 해에 그린 미완성 작품을 그의 사위인 델 마소가 마감했다.

디에고 벨라스케스
이솝

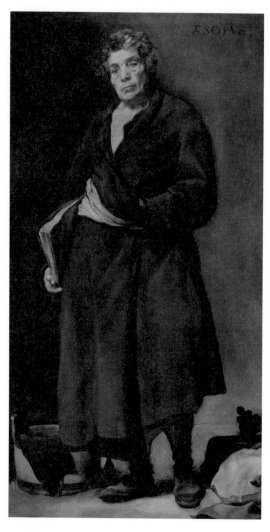

캔버스에 유채
179×94cm
1639~1641년
1층 15실

디에고 벨라스케스

광대 파블로 데 바야돌리드

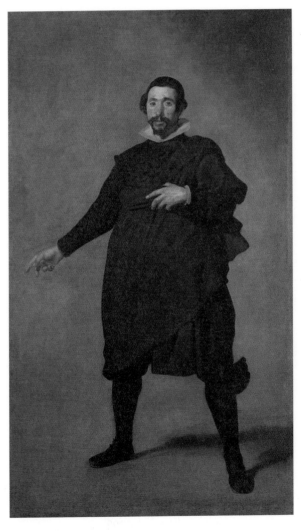

캔버스에 유채
214×125cm
1636~1637년
1층 15실

디에고 벨라스케스
바닥에 앉아 있는 난쟁이

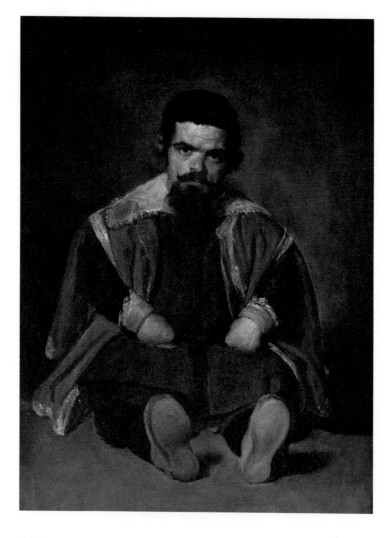

캔버스에 유채
106,5×81,5cm
1645년경
1층 15실

《이솝 우화》로 유명한 이솝은 기원전 6세기 인물로, 소크라테스와 같은 시대를 살았다. 벨라스케스는 이탈리아의 화가 조반니 바티스타 델라 포르타 Giovanni Battista della Porta, 1542?~1597가 쓴 인상학 서적의 '황소머리 유형'을 참고하여 이솝의 얼굴을 만들어냈다. 이솝은 학식과 재능에서는 철학자 소크라테스의 혀를 내두르게 할 정도였지만, 노예로 태어나 델포이 신전에 도둑질을 하러 들어갔다는 누명을 쓰고 절벽에 떠밀려 죽은 비운의 인물이다.

〈광대 파블로 데 바야돌리드〉는 벽과 바닥을 가르는 경계도 없으며, 그곳을 실제 공간처럼 느끼게 하는 어떤 것도 존재하지 않는다. 그러나 배경의 색조와 빛의 양을 미묘하게 조절한 뒤 마지막 방점처럼 찍은 그림자 때문에 인물이 허공에 떠 있는 것이 아니라 제대로 바닥에 발을 붙이고 서 있다는 느낌이 든다. 이 기막힌 배경 처리는 스페인 회화에 깊은 감동을 받은 프랑스의 19세기 화가 마네가 〈피리 부는 소년〉[21]을 그리는 데 큰 영향을 주었다.

〈바닥에 앉아 있는 난쟁이〉는 돈 세바스티안 데 모라 Don Sebastian de Morra로 추정되는 인물이다. 거의 움직이는 장난감 수준의 취급을 받던 이들 난쟁이는 꽤 높은 보수를 받았지만, 때로는 어린 왕자나 공주가 받아야 할 체벌을 대신 받기도 했다. 두 발을 나란히 한 채 앉아 있는 난쟁이는 아마도 화가의 눈높이보다 조금 높은 곳에 위치해 있던 것으로 보인다. 뭉툭한 손과 짧은 다리는 그의 신체적 결함을 고스란히 드러내 보이지만, 날카롭고 강직한 눈매에는 위엄이 살아 있다. 이처럼 벨라스케스는 비단 합스부르크 왕족이나 고관대작뿐 아니라 왕실을 지키는 시종, 시녀 그리고 광대나 난쟁이[22] 등도 자주 화폭에 담았다.

디에고 벨라스케스
아라크네의 신화

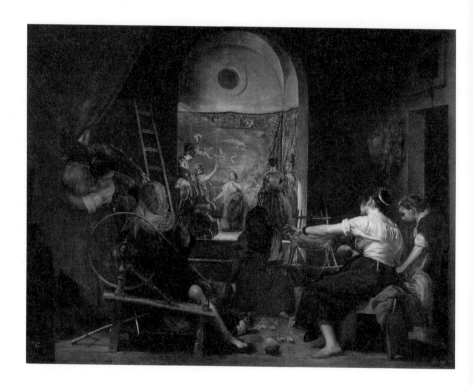

캔버스에 유채
220×289cm
1657년경
1층 15a실

로마의 저술가 오비디우스^{Publius Naso Ovidius, 기원전 43~17}가 쓴 《변신 이야기^{Metamorphoses}》에 따르면 리디아에서 염색업을 하던 아라크네라는 처녀는 베 짜는 솜씨가 하늘을 찌르자 그 바닥 최고의 신인 미네르바(아테나)보다 자신이 더 낫다고 스스로 자랑하기에 이르렀다. 이에 미네르바는 노파로 변신해 아라크네와 실력을 겨뤘다. 과연 아라크네의 실력이 뛰어난 것을 보고 분노한 미네르바는 아라크네를 거미로 변신시켜 평생 실과 함께 살도록 저주를 내렸다.

그림은 공간 깊숙한 안쪽의 후경과 전경의 두 부분으로 나뉜다. 전경은 경합을 벌이는 장면이며, 후경은 이 시합의 결말로 보인다. 후경 안쪽 아라크네가 완성한 태피스트리는 주피터르의 에우로페 납치 사건을 그린 티치아노의 작품[23]을 모델로 한 것으로, 당시 스페인 왕실에 걸려 있었다. 아테나는 '품행제로'의 바람둥이 아버지 주피터르가 에우로페를 취하기 위해 황소로 변한 이야기를 주제로 태피스트리를 짠 아라크네에게 더욱 격분할 수밖에 없었을 것이다. 프라도 미술관에는 티치아노의 작품을 모사한 루벤스의 작품도 전시되어 있다.[24] 태피스트리 앞, 의자에 앉은 여인은 미네르바이다. 전쟁의 여신이기도 한 그녀는 주로 갑옷과 투구 차림으로 등장한다. 바로 곁에 있는 여인은 아라크네로 추정된다.

전경의 아라크네는 털실을 감고 있고, 노파로 변장한 미네르바는 물레를 돌리고 있다. 인간 아라크네의 신에 대한 도전은 화가 자신의 신의 경지에 오른 '천재적 실력'에 대한 일종의 은유로도 볼 수 있다. 인물의 동작은 정확한 세부 묘사를 생략한 벨라스케스 특유의 성긴 붓질로 인해 더욱 활달하게 느껴진다. 특히 이 작품에서 눈여겨볼 지점은 미네르바가 돌리고 있는 물레이다. 움직이는 물체의 흩어지는 형태를 이토록 생생하게 잡아내는 화가는 당시로서는 전무했다.

디에고 벨라스케스
브레다의 항복

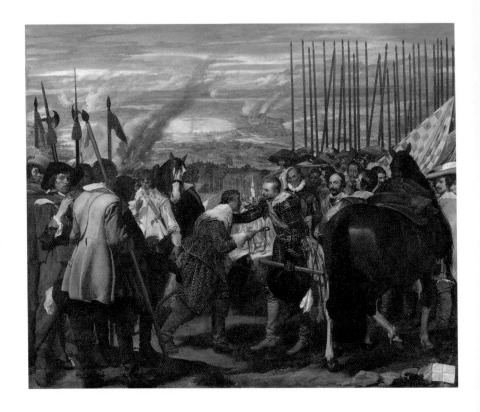

캔버스에 유채
307×367cm
1634~1635년
1층 9a실

〈브레다의 항복〉은 펠리페 4세의 명에 따라 여러 화가가 부엔레티로 궁정의 '세계의 전당'이라는 방을 장식하기 위해 그린 열두 작품 중 하나로, 1625년 남부 네덜란드의 주요 요새 브레다 시가 스페인과의 전투에서 항복한 역사적 사건을 담고 있다. 펠리페 4세 시절 30여 년간 끌어온 전쟁은 결국 네덜란드의 독립으로 끝이 났다. 그러나 이 전투만큼은 네덜란드에서 가장 용맹하다고 소문난 장수를 무찔렀다는 일화로 인해 합스부르크 왕가의 치적을 과시하기에 더할 나위 없이 좋은 소재가 되었다.

그림 중앙의 두 남자 중 왼쪽은 브레다 성의 유스티누스 판 나사우 Justinus van Nassau, 1559~1631 장군으로 성의 열쇠를 바치는 패장의 얼굴에는 슬픔과 체념이 가득하다. 오른쪽은 스페인의 암브로조 스피놀라 Ambrogio Spinola, 1569~1630 장군인데 자세를 낮춘 네덜란드 장군의 어깨에 한 손을 얹은 채 그의 얼굴을 따사롭게 쳐다보고 있다. 스페인은 넉 달 동안 브레다 성을 완전히 포위한 상태에서 성 내부로 가는 모든 식량 보급로를 차단하고 고립시켜 승리를 얻어냈다. 네덜란드는 명예 항복을 요청했고, 이에 스페인은 그들이 최소한의 품위는 유지한 채 성을 떠나도록 허락함으로써 승국의 관용까지 과시할 수 있었다.

스피놀라 장군 뒤로 하늘을 향해 빽빽이 치솟은 창들의 질서정연함은 승전국 병사들의 기개를 적절하게 표현해내고 있는데, 덕분에 작품 제목이 〈창검〉으로 불리기도 했다. 등장하는 병사들의 모습은 하나씩 따로 떼어놓고 보면 개인 초상화라고 해도 손색이 없을 정도의 사실감이 압도적이다. 실제로 몇몇 인물은 벨라스케스와 친분이 있었고, 개인 초상화도 이미 제작한 적이 있었다.

안토니오 데 페레다
제노아의 구원

캔버스에 유채
290×370cm
1634~1635년
1층 9a실

후안 바우티스타 마이노
바히아 탈환

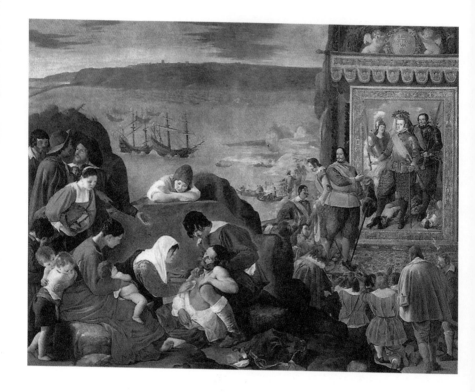

캔버스에 유채
309×381cm
1634~1635년
1층 9a실

부엔레티로 궁전 안 '세계의 전당'에 걸려 있던 열두 점의 작품 속에는 안토니오 데 페레다Antonio de Pereda, 1611~1678와 후안 바우티스타 마이노 등 유명 스페인 화가들이 그린 전쟁화도 있다. 이런 그림들은 기울어가는 국력 탓에 점점 허물어지는 스페인의 고결한 정신을 되살리려는 취지로 기획된, 다소 뻔하고 선전적인 목적이 있었다.

〈제노아의 구원〉은 제노아의 통수권자가 사보이 공국과 프랑스 연합군으로부터 자신의 나라를 구원해준 동맹국 스페인의 명장 산타크루즈 후작에게 경의를 표하는 장면이다. 화면 왼쪽의 창들은 그가 벨라스케스의 〈브레다의 항복〉(150쪽)을 참고한 것으로 추정된다.

〈바히아 탈환〉을 그린 후안 바우티스타 마이노Fray Juan Bautista Maino, 1581~1649는 엘 그레코의 제자로, 이탈리아 고전 바로크의 대가 안니발레 카라치Annibale Carraci, 1560~1609에게도 그림을 배웠다. 펠리페 3세의 명을 받고 궁정에 들어와 당시 왕자였던 펠리페 4세의 개인 그림 교사로 활동했던 그는 궁정에서 열린 그림 경연대회에서 벨라스케스를 우승자로 선택하는 탁월한 안목을 보였다.

그림은 스페인-포르투갈 연합군이 신대륙 브라질에서 네덜란드를 대파한 장면을 담고 있다. 오른쪽에는 네덜란드 군대의 장수가 초록에 노란 옷을 덧입은 스페인-포르투갈 연합군 총지도자 돈 파드리코 데 톨레도에게 무릎을 꿇고 있는 모습이 보인다. 태피스트리에는 전쟁의 여신 미네르바로부터 승리의 월계관을 받아 쓰는 펠리페 4세의 모습이 보인다. 펠리페 4세의 곁에는 올리바레스 공작이 있다. 그림 왼쪽에는 바히아에 사는 포르투갈 여인이 쓰러진 병사를 치료해주고 있다. 이른바 전쟁 속에 핀 자비의 꽃을 보는 듯하다.

후안 카레뇨 데 미란다
괴물

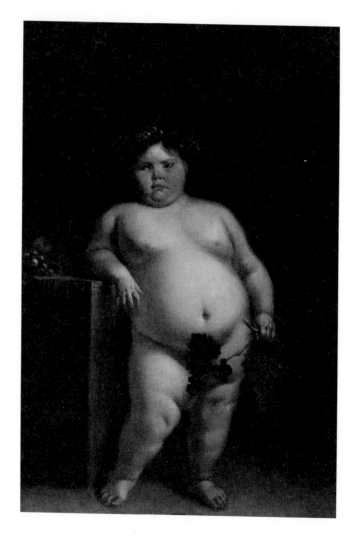

캔버스에 유채
165cm×108cm
1680년경
1층 16a실

후안 카레뇨 데 미란다
괴물

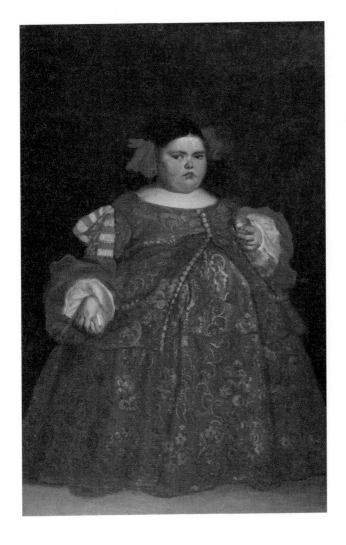

캔버스에 유채
165cm×107cm
1680년경
1층 16a실

후안 카레뇨 데 미란다

마리아나 데 아우스트리아의 초상화

캔버스에 유채
211×125cm
1670년경
1층 16a실

〈괴물〉이라는 별명으로 불리는 두 그림은 에우헤니아 마르티네스 바예호Eugenia Martinez Vallejo라는 여자아이의 초상화로 한 점은 누드로, 또 다른 한 점은 옷을 입은 모습으로 그려져 있다. 스페인을 비롯한 서구 옛 왕실에서는 가끔 신체적으로 기형인 이들을 기용해 왕실 아이들이 장난감이나 애완동물처럼 데리고 놀도록 했다. 그녀의 선천적인 기형에 대한 세인의 호기심은 벗은 몸에 대한 상상으로 이어졌을 것이고, 화가는 그러한 관음증적 욕구에 부응해 이처럼 잔인하고 비인격적인 초상화를 제작했다.

오스트리아에서 태어난 후안 카레뇨 데 미란다Juan Carreno de Miranda, 1614~1685는 화가인 아버지에게서 그림을 배웠고, 마드리드로 건너와 벨라스케스의 도움으로 왕실 화가가 되었다. 그 역시 알카사르 왕궁 장식에 동원되었으며 몇몇 종교화도 제작했지만, 무엇보다도 왕실 가족의 초상화로 이름을 높였다.

벨라스케스의 〈시녀들〉에도 등장하는 마리아나 왕비는 신성로마제국의 황제 페르디난트 3세와 스페인의 마리아 안나 사이에서 태어난 큰딸로, 펠리페 4세의 조카였다. 첫 아내 이사벨과 사별한 펠리페 4세는 자신의 뒤를 이을 후계자가 다른 나라의 이익과는 전혀 상관없는 혈통이어야 했기에 며느리로 삼을 뻔한, 심지어 조카인 겨우 열다섯 살의 그녀와 막장 드라마 같은 결혼을 추진했다.

왕은 전처 이사벨과의 사이에서도 제법 많은 자식을 두었지만 거의 요절했고, 후처와의 사이에서 낳은 다섯 명의 자식 역시 그리 수명이 길지는 않았다. 아들 카를로스 2세는 발달이 늦고 몹시 허약한 채로 왕위를 계승했다. 그림은 펠리페 4세가 사망한 후 병약한 아들을 대신해 섭정을 펼치는 마리아나 데 아우스트리아의 근엄하고도 강직한 모습을 담고 있다.

클라우디오 코에요
성 아우구스티누스의 승리

클라우디오 코에요
성 루이 왕의 경배를 받는 성모자

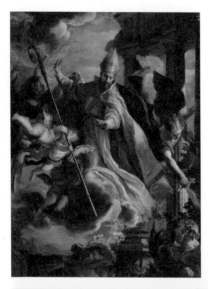

캔버스에 유채
271×203cm
1664년
1층 18a실

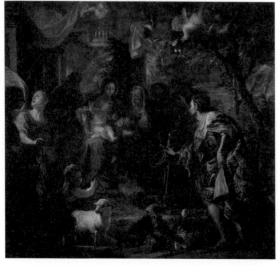

캔버스에 유채
229×249cm
1665~1668년
1층 18a실

클라우디오 코에요$^{Claudio\ Coello,\ 1642~1693}$는 카를로스 2세 때 활동한 궁정화가였다. 당대 화가들처럼 그도 루벤스나 티치아노의 영향을 많이 받았고 벨라스케스처럼 사실주의적인 화풍을 펼쳤지만, 바로크 화가답게 웅대하고 환상적이며 동적인 구성이 가득한 화면을 펼쳐냈다.

〈성 아우구스티누스의 승리〉에서 성자의 근엄하고도 우아한 형상은 극도의 사실감을 과시하지만 하늘을 떠다니는 천사, 기이한 형태와 색으로 얼룩진 구름은 환상적인 분위기를 주도한다. 성인 아우구스티누스$^{Augustinus,\ 354~430}$는 기독교 초기 시절의 유명한 철학자이자 사상가로 중세 신학의 기틀을 확립하는 데 기여했다. 그는 세계 3대 참회록으로 꼽히는 신앙 고백서 《고백론》을 저술했다. 그림 속 아우구스티누스는 발치에 놓인 조각상을 무심한 듯 쳐다보고 있다. 고대 조각상은 이른바 우상숭배를 암시하며, 그 곁에 악마의 상징이자 상상 속의 동물인 용이 그려져 있다. 너풀거리는 그의 하얀 옷은 구름과 뒤섞이며 푸른빛을 발하는데, 이는 주홍색 겉옷과 황금색 주교관의 색과 대비된다.

〈성 루이 왕의 경배를 받는 성모자〉는 십자군 전쟁에 두 번이나 참여했고, 역시나 전쟁 중 튀니지에 원정을 떠났다가 흑사병에 걸려 사망한 프랑스의 왕 성 루이 9세$^{Saint\ Louis,\ 1226~1270}$를 그린 것이다. 아버지로부터 프랑스의 왕권을 물려받은 그는 열두 살에 왕위에 올라 카스티야 출신 어머니의 섭정에 의존했지만, 여러 개혁 정치를 통해 약한 자를 구제하는 데 앞장섰다. 아기 예수는 성모의 무릎에 앉아 천진난만한 모습으로 자신의 외할머니 안나가 건네는 꽃을 받아들고 있다. 그림 하단 왼쪽에는 양을 이끄는 세례 요한이 자신의 상징이기도 한 낙타 털옷을 입은 모습으로 그려져 있다. 그림 오른쪽, 경배를 드리는 성 루이 앞에 홀과 왕관이 놓여 있다. 바로 자신의 신분을 상징하는 것이다.

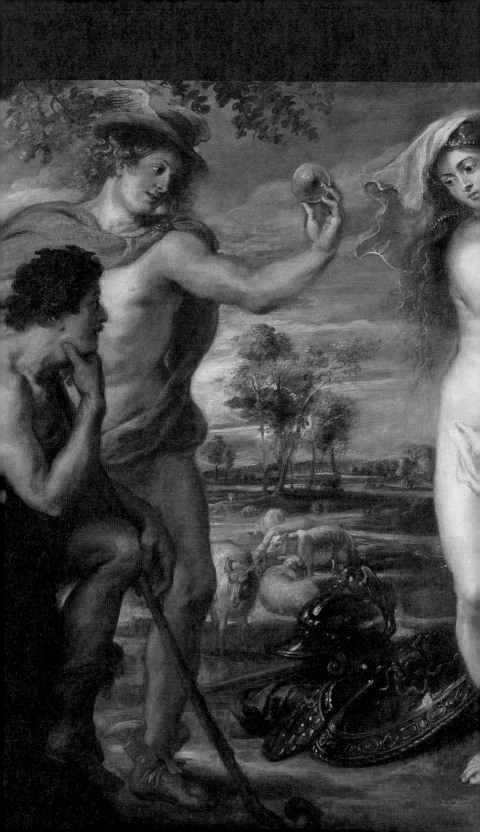

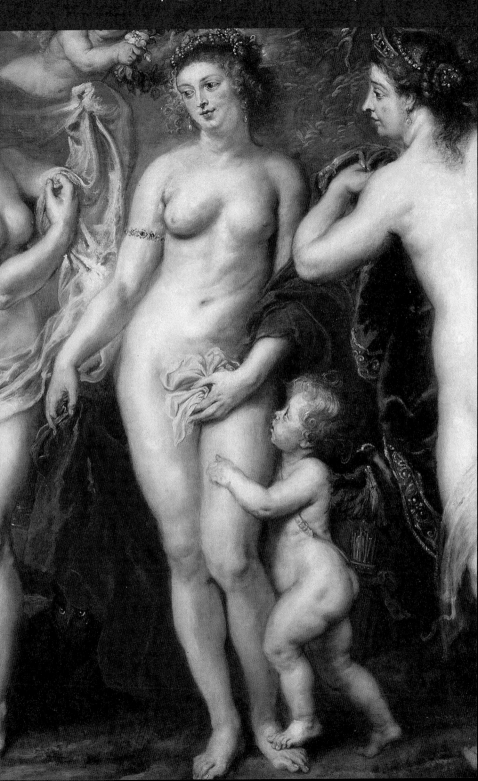

페테르 파울 루벤스
파리스의 심판

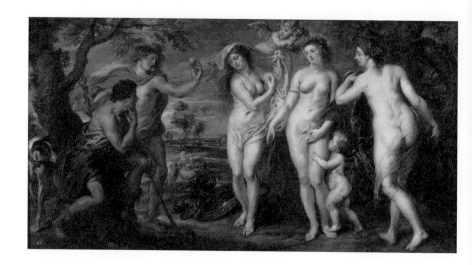

패널에 유채
199×379cm
1639년
1층 29실

페테르 파울 루벤스는 플랑드르 바로크 최고의 반열에 오르는 화가였다. 카라바조의 바로크가 극적인 명암의 대비를 통해 관람자의 심리를 압박한다면, 루벤스는 단연 활달하고 자유분방한 선과 다채로운 색으로 동영상의 한 장면 같이 살아 꿈틀대는 느낌을 주는 '동적인 바로크'의 대가라 할 수 있다.

새로 지은 부엔레티로 궁을 장식하기 위해 펠리페 4세는 루벤스에게만 거의 100여 점이 넘는 작품을 주문했다. 〈파리스의 심판〉도 그중 하나다. 그림은 트로이의 왕자 파리스가 자신 앞에서 한껏 미모를 과시하는 세 여신을 심사하는 장면이다. 그의 곁에는 뱀이 꼬여 있는 지팡이를 늘 들고 다니는 머큐리(헤르메스)가 서 있다. 올림포스 신들의 연회에 정식으로 초대받지 못한 불화의 여신은 "가장 아름다운 이에게"라는 글자가 새겨진 사과를 신들의 식탁에 던졌다. 하지만 누구를 뽑아도 뒤끝이 좋지 않을 것을 염려한 신들은 그 사과를 인간 세상으로 던져버린 것이다.

세 여신 중 가장 왼쪽은 곁에 있는 방패로 보아 전쟁의 여신 미네르바이다. 중앙의 여신은 화살통을 맨 아들 큐피드를 대동하여 비너스임을 알 수 있다. 화려한 모피 옷을 걸친 오른쪽 여신은 주피터의 아내 주노이다. 유난히 광채가 나는 비너스의 머리에 아기 요정이 장미가 달린 화관을 씌우려는 모습으로 보아, 사과는 사랑의 여신 비너스에게로 돌아갈 듯하다. 그녀는 자신에게 사과를 주면, 인간 세상에서 가장 아름다운 여인과의 사랑을 약속했다. 그러나 그 여인은 하필 스파르타의 왕비 헬레네로, 유부녀였다. 이판사판, 파리스가 그녀를 데리고 야반도주를 감행하자 스파르타가 트로이에 전쟁을 선포해 기나긴 트로이 전쟁이 시작되었다. 여신들의 몸매는 살집이 느껴진다. 풍만한 여체는 루벤스 특유의 밝고 환한 빛을 타고 꿈틀대며 농밀한 관능을 자극한다.

페테르 파울 루벤스
사랑의 정원

캔버스에 유채
198×283cm
1633년
1층 16b실

페테르 파울 루벤스
삼미신

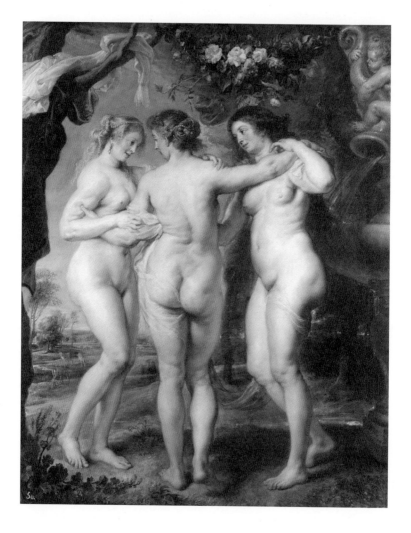

목판에 유채
220.5×182cm
1630~1635년
1층 29실

루벤스는 훤칠한 외모와 언변 그리고 방대한 지식의 소유자로, 심지어 다섯 개 언어를 능통하게 구사할 수 있어 합스부르크 왕가의 외교관 노릇까지 했다. 그는 사랑하던 첫 아내와 사별한 뒤 나이 쉰을 넘어 자기보다 무려 서른일곱 살이나 어린 엘레나 푸르망과 재혼했다. 결혼 당시 그녀의 나이는 열여섯이었다.

　　〈사랑의 정원〉은 바로 자신과 엘레나 푸르망의 재혼을 기념하여 그린 작품이지만, 펠리페 4세가 특히나 좋아한 그림이라고 전해진다. 그림 속 어느 한구석에서도 직선을 찾기가 쉽지 않다. 붓끝이 마치 춤이라도 추듯 꾸불꾸불하게 이어지면서 화사한 색과 함께 화면 곳곳을 누빈다. 이 역동성이 바로 루벤스의 힘이다. 화면 왼쪽, 춤을 추는 두 남녀는 루벤스 자신과 엘레나 푸르망이다. 그림 속 젊은 귀족 여인은 죄다 얼굴이 비슷한데, 루벤스가 눈에 넣어도 아프지 않을 어린 아내 엘레나 푸르망의 얼굴을 여러 각도로 그려놓은 것으로 추정한다. 화면 오른쪽 상단에는 돌고래에 앉아 있는 여신상의 젖가슴은 분수가 되어 물을 흘려보내고 있다. 다산을 기원하는 장치이다.

　　〈삼미신〉은 비너스를 모시는 세 여신이 정원에서 회동하는 모습을 담은 그림이다. 보통 삼미신 그림은 여인의 몸을 여러 시점으로 감상하려는 남성 후원자들의 관음증적 욕구를 해소하는 데 적격이었다. 이 여신들 역시 루벤스의 그림답게 풍만한 여체를 한껏 자랑하고 있다. 그가 그린 분홍빛 살짝 감도는 여인들의 피부는 그야말로 타의 추종을 불허한다. 아내들에 대한 루벤스의 애정이 각별했는지, 이 그림 속 왼쪽 여신은 눈에 넣어도 안 아플 것 같은 엘레나 푸르망을, 그리고 오른쪽은 전 부인 이사벨라 브란트를 모델로 했다. 부인들에 대한 개인적인 감정이 다분한 만큼 루벤스는 이 작품을 누구에게도 팔지 않고 평생 간직했다고 한다.

(대)얀 브뤼헐과 페테르 파울 루벤스

시각과 후각의 우의화

캔버스에 유채
175×263cm
1620년경
1층 16b실

(대)얀 브뤼헐과 페테르 파울 루벤스

청각

패널에 유채
64×109.5cm
1618년
1층 16b실

〈죽음의 승리〉(72쪽) 등을 그린 피터르 브뤼헐에게는 화가인 두 아들이 있었는데, 이름이 같은 장남은 구분하기 위해 (소) 피터르 브뤼헐이라고 부른다. 둘째 아들은 (대) 얀 브뤼헐이라고 부르는데, 그의 아들 역시 이름이 같아 (소) 얀 브뤼헐로 표기하기 때문이다. (대) 얀 브뤼헐 Jan Bruegel de Oudere, 1568~1625 은 루벤스의 공방에서 작업하면서 서로 친분을 쌓아갔다. 프라도 미술관에는 그가 인간의 오감, 즉 시각, 청각, 미각, 후각, 촉각 등을 주제로 하여 루벤스와 공동 작업한 그림들의 일부가 걸려 있다. 이 그림들 속에 빼곡한 갖가지 사물은 정물화의 거장인 (대) 얀 브뤼헐이 그렸고, 인체 묘사 등은 루벤스가 맡았다. 오감과 관련한 그림은 농업의 발달과 각종 무역으로 인해 풍요로워진 물질 세계에 대한 일종의 예찬이라고 할 수 있다. 이 많은 것을 탐하는 기쁨은 에로틱한 쾌감에 가까웠기에, 이들 감각을 의인화한 여인은 주로 누드나 반쯤 벗은 몸으로 그려져 있다.

〈시각과 후각의 우의화〉는 말 그대로 눈과 코가 하는 일에 관한 그림이다. 탁자에 기대서서 푸토 putto (미술 작품 속 날개 달린 귀여운 어린아이의 이미지)가 건네는 향기로운 꽃을 받아드는 여인은 '후각'의 의인화이다. 그와 달리 앉아서 거울 속 자신을 바라보는 여인은 '시각'이다. 그림 속 실내에는 환한 햇살이 들어온다. 이 빛과 더불어 실내에 가득한 그림은 모두 시각과 관련된 것이다. 그림 왼쪽의 사향 고양이는 항문에서 냄새를 풍기는 동물이며, 그 앞의 강아지는 역시 냄새를 잘 맡는 동물로, 여러 꽃과 함께 후각을 상징한다. 오른쪽 귀퉁이에는 두 화가가 함께 작업한 그림, 〈성모자상〉[25]이 그려져 있다.

〈청각〉은 귀로 즐기는 악기가 많이 등장하는데 17세기 플랑드르, 네덜란드 지역에서 연주되던 모든 악기를 연구할 수 있는 좋은 사료로도

쓰인다. 의자에 기대놓은 사냥총마저도 이 그림에서는 '탕!' 하는 소리와 관련된 것으로 볼 수 있으며, 시계 역시 '시간'이라는 추상적인 관념을 표현하기 위해서라기보다는 '째깍째깍'이라는 직접적인 감각의 세계를 상징한다.

㈐ 얀 브뤼헐이 묘사한 갖가지 정물은 세부 묘사가 워낙 뛰어나 이미 그림 자체로 우리의 오감 전체를 자극한다. 그의 그림은[26] 단지 보는 것에서 벗어나 손으로 만져질 듯하고, 소리가 들리는 것 같으며, 툭툭 씹힐 것 같은 식감을 자극하고 입안 가득히 향기가 번질 듯 치밀하고 사실적이다.

안토니 반 다이크
그리스도의 체포

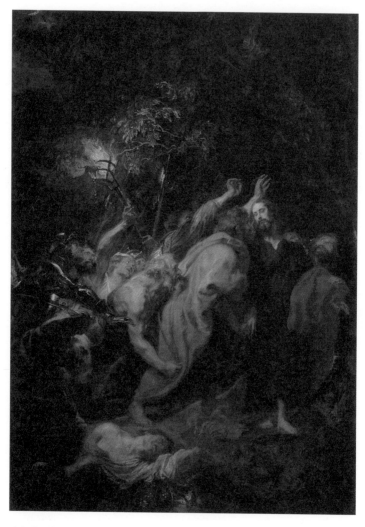

캔버스에 유채
344×253cm
1620~1621년
1층 16b실

안토니 반 다이크
그리스도를 모욕함

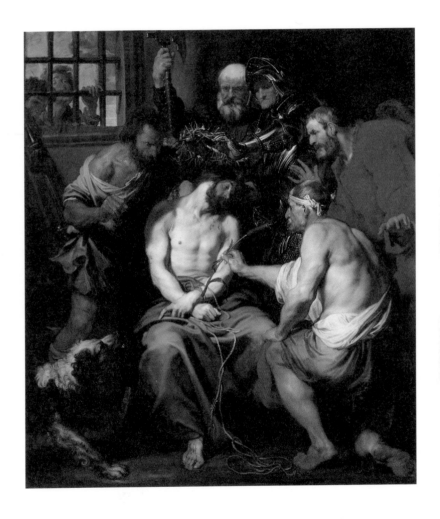

캔버스에 유채
223×196cm
1618~1620년
1층 28실

안토니 반 다이크
구리뱀

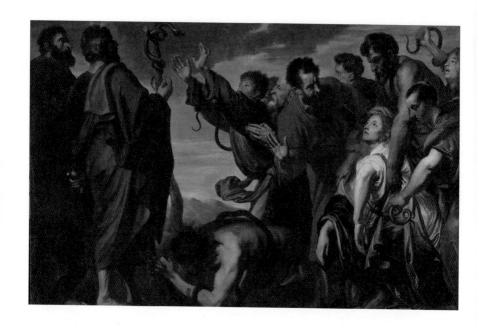

캔버스에 유채
205×235cm
1618~1620년
1층 16b실

안토니 반 다이크^{Anthony van Dyck, 1599~1641}는 루벤스의 수제자이다. 프라도에 걸려 있는 그의 작품은 대체로 초기작으로, 엄격하고 단정하고 정적인 선과 색을 주로 사용한 말년의 그림과 달리 스승의 영향이 두드러진다. 〈그리스도의 체포〉는 예수가 겟세마네에 올랐다가 유다를 대동한 로마 병사들에게 체포되는 장면을 담고 있다. 작은 횃불 하나에 노출된 인물들의 꿈틀거림은 단번에 루벤스를 연상시킨다.

〈그리스도를 모욕함〉에서는 예수가 빌라도의 병사들에게 당하는 모욕을 담고 있다. 성서에 적힌 대로 "가시로 왕관을 엮어 머리에 씌우고 오른손에 갈대를 들린"(《마테오의 복음서》 27장 29절) 예수는 그럼에도 불구하고 루벤스의 그림 속 남자들처럼 탄탄하고 다부지고 늠름하기까지 한, 소위 아이돌 스타 같은 몸을 자랑한다.

〈구리뱀〉 속 다부진 체격의 남자들과 흐트러진 금발의 여인, 과장된 자세와 박진감 넘치는 구도 또한 스승을 닮았다. 그림은 《민수기》 21장에 나오는 이야기를 주제로 한다. 모세를 따라 이집트를 탈출한 이스라엘인들이 힘겨운 여정에 지쳐 하나님과 모세를 원망하자 노한 하나님은 독이 있는 뱀을 풀어 많은 사람을 죽게 했다. 이에 모세가 간절히 기도하자 하나님은 "불뱀을 만들어 기둥에 달아 놓고 뱀에게 물린 사람마다 그것을 쳐다보게 하여라. 그러면 죽지 않으리라"(8절)라고 말했다. 모세는 구리로 뱀을 만들어 T자형 기둥에 달아, 이들이 새 삶을 살 수 있도록 했다. 구약과 신약의 예표론에 의하면, T자형 십자가에 매달린 구리뱀은 십자가에 처형당한 예수를 예시한다.

이 그림들은 모두 안토니 반 다이크가 스무 살 남짓 때 그린 것으로, 당시 마흔을 넘겨 절정에 달한 스승 루벤스의 관록을 어린 나이에 이미 모두 섭렵했음을 알 수 있다.

렘브란트 하르먼스 판 레인
아르테미시아

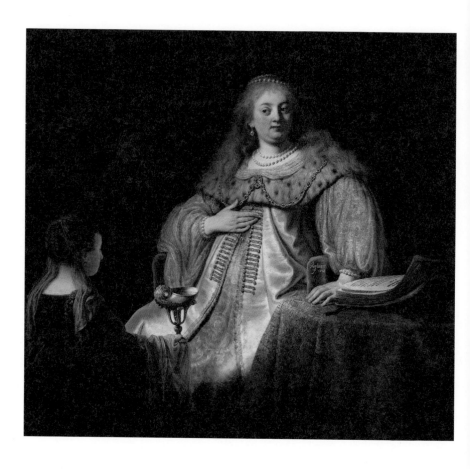

캔버스에 유채
142×152cm
1634년
1층 16b

렘브란트 Rembrandt Harmenszoon van Rijn, 1606~1669 는 17세기 네덜
란드의 황금기를 구가한 화가였다. 그림은 샤스키아를 모델로 한 것으
로 그녀와의 결혼을 기념하기 위해 그린 것이다. 그림 속 여주인공은 기
원전 4세기경 오늘날 터키 보드룸에 있던 카리아의 여왕 아르테미시아
Artemisia II, ?~기원전 350? 이다. 그녀가 남편을 위해 지은 마우솔로스의 묘 '마
우솔레움 Mausoleum'은 그 거대함과 정교함으로 '세계 7대 불가사의'로 꼽
힌다. 아르테미시아에 관해서는 죽은 남편을 잊지 못해 그의 유해를 태
운 뒤 남은 재를 잔에 넣어 마셨다는 이야기가 있다. 따라서 아르테미
시아는 강한 부부애의 상징으로 여겨졌다. 고혹적인 빛을 듬뿍 받은 채
아르테미시아가 앉아 있고, 그 앞에는 여종이 잔을 들고 앉아 있다. 화
면 왼쪽은 짙은 어둠이지만 여분의 빛으로 어렴풋하게 형체를 드러낸
또 다른 여종의 모습이 보인다.

렘브란트는 초상화로 명성을 얻었고, 엄청난 지참금의 소유자였던 샤
스키아와 결혼하면서 인생의 절정을 달린다. 그러나 샤스키아가 죽은
뒤 쇠락의 길로 접어든다. 과감한 붓질에 물감 덩어리를 그대로 노출시
키는 대담한 그의 화풍은 매끈한 채색과 명료하고 단정한 고전적인 취
향으로 돌아선 네덜란드 사회에 더는 먹혀들지 않았다.

그의 몰락은 비단 자신의 진보적인 그림 세계에 대한 몰이해에만 있
는 것은 아니었다. 그는 샤스키아가 죽자 하녀 헤이르테 디르크, 그리고
또 다른 하녀 헨드리케 스토펠트와 사랑에 빠진다. 전자로부터는 혼인
빙자 간음죄와 비슷한 죄목으로 송사에 휘말렸으며, 후자와는 아이까
지 낳았으면서도 정식으로 결혼하지 않아 또 세간의 입방아에 올랐다.
아내 샤스키아가 남편이 다른 여자와 결혼할 경우 남겨진 유산을 한 푼
도 사용하지 못하게 막아놓았기 때문이었다.

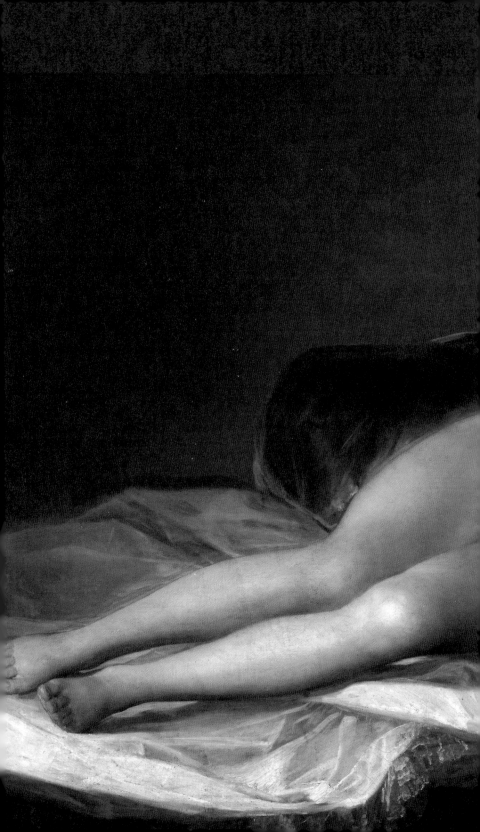

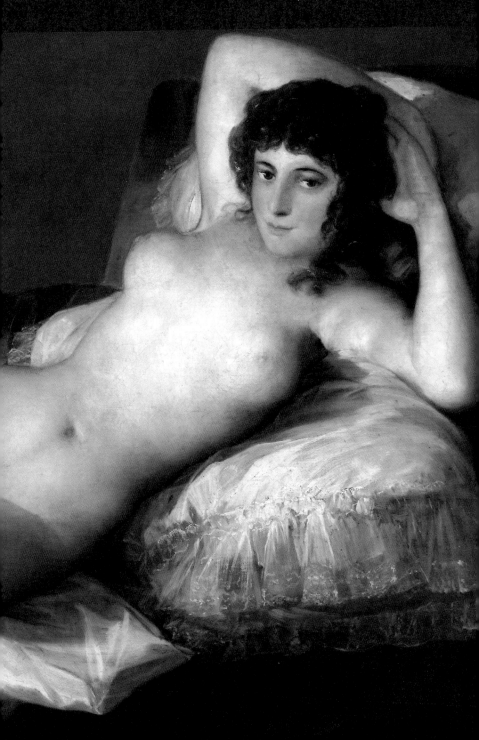

루이스 멜렌데스
정물화

루이스 멜렌데스
정물화

캔버스에 유채
42×62cm
1772년
2층 87실

캔버스에 유채
49×37cm
1770년
2층 87실

루이스 멜렌데스 ^{Luis Egidio Melendez, 1716~1780}는 화가였던 아버지와 나란히 산페르난도 왕립미술아카데미의 회원으로 활동했지만, 아버지와 다른 회원들 간의 불화로 인해 함께 제명당한 이력이 있다. 문제 많은 집 아들이라는 낙인 때문에 후원자를 구하기도 쉽지 않았고, 왕실 화가로의 입성도 어려워진 그는 이탈리아 등지를 전전하다 마드리드로 돌아왔다. 재력 있는 후원자를 구하지 못한 많은 화가가 그러하듯 멜렌데스는 주로 정물화를 선주문 없이 그려 직접 판매해가며 생계를 유지했다.

그럼에도 입신양명의 꿈을 버리지 않았던 멜렌데스는 자신이 그린 그림 몇 점을 훗날 카를로스 4세로 왕위에 등극하는 왕세자 부부에게 보내 인정받으면서 그림 주문을 받았다. 하지만 왕세자 부부가 그의 그림을 걸어 두려고 했던 곳이 하필이면 왕립아카데미 건물 2층이어서 전시되지 못하다가, 훗날 아란후에스 궁정으로 옮겨져 소장되었다. 이는 당시 스페인 사회가 심지어 미술계마저도 실력보다 인맥과 처세술에 좌지우지되는 상황이었음을 짐작케 한다.

물고기를 뜻하는 그리스어 '이크티스 ^{Ichthys}'는 'Iesous Christos Theous Yios Soter(구세주 하나님의 아들 예수 그리스도)'의 머리글자를 따 이은 말이다. 기독교 박해 시절, 신자들은 물고기 그림으로 자신의 종교를 암호처럼 드러내곤 하였다. 따라서 그의 정물화 속 물고기들은 바로 신앙 고백이라 설명할 수 있으며, 빵이 놓여 있는 식탁은 '빵과 포도주'로 대변되는 미사 의식을 떠올리게 한다. 그러나 멜렌데스의 작품은 이런 설명보다는 그저 화면 밖으로 튀어나올 것 같은 사실감으로, 일상에서 무심하게 보아오던 것이 그림으로 그려졌을 때 찬란하게 회복하는 '사물 그 자체의 존엄성'에 대해 생각하게 한다.

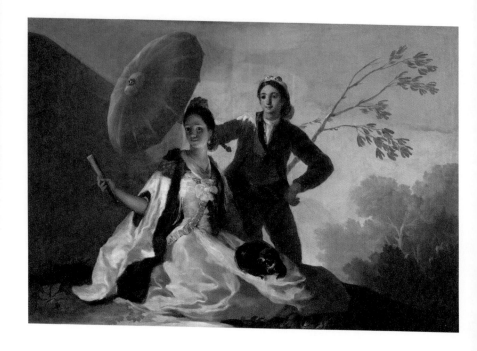

캔버스에 유채
104×152cm
1777년
2층 85실

고야Francisco Jose de Goya y Lucientes, 1746~1828는 스페인 북동부 아라곤 지방 출신으로 그 지방 최고의 도시 사라고사에서 공부했다. 왕립미술아카데미에 지원했으나 두 번이나 낙방한 뒤 이탈리아로 유학을 떠났고, 주로 로마에 체류하면서 르네상스의 대작들을 모사하며 실력을 연마했다. 유학 후 잠시 고향에 머물던 고야는 궁정화가로 일하던 자신의 처남 바예우Francisco Bayeu, 1734~1795의 도움으로 왕립태피스트리공장에서 밑그림을 그리는 화가로 발탁되어 마드리드로 이주했다.

유럽의 궁정이나 귀족의 대저택은 장식적인 목적뿐 아니라 대리석 벽면의 차가움을 누그러뜨리는 방편으로 태피스트리를 걸곤 했다. 〈양산〉은 카를로스 4세 왕세자 부부가 살던 엘파르도 궁으로 보낼 태피스트리의 밑그림으로 제작된 것이다. 당시 태피스트리 그림은 그리스 로마 신화 혹은 종교적 주제가 주를 이루었다. 하지만 고야는 이탈리아로부터 시집와 그러잖아도 적적한 터에 신분상 궁 밖 출입이 자유롭지 않았던 세자비를 위해 스페인 소시민의 삶을 아기자기하게 담아내기로 했다.

그림 속 두 남녀는 각기 다른 복장을 하고 있다. 여자는 전형적인 프랑스 부유층 옷을 입고 있는 반면, 초록 양산을 든 남자는 이 시기 스페인에 유행하던 '마호' 옷차림이다. 마호Majo(여성의 경우 마하Maja라고 부른다)는 스페인 남부 안달루시아에 살던 집시를 부르는 말이었으나, 점차 하층민으로 변변치 않은 일을 하며 생계를 이으면서도 빼어난 패션 감각을 뽐내던 소위 '한량'을 일컫는 말이 되었다. 이들의 이른바 '집시풍' 패션은 스페인 대중과 귀족 사이에도 크게 유행했다. 한편 당시 왕가의 혈통이 합스부르크가 아닌 프랑스의 '부르봉'으로 이어지면서 스페인 상류사회에서는 자연스레 프랑스 풍이 대세를 이뤘다.

프란시스코 데 고야
부상당한 석공

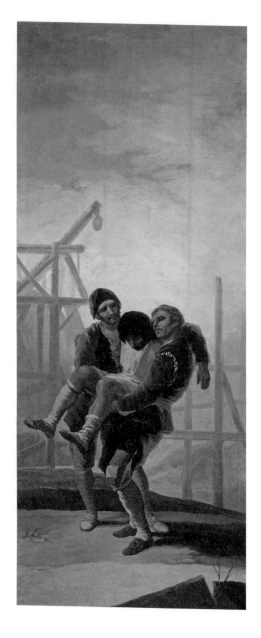

캔버스에 유채
268×110cm
1786~1787년
2층 94실

프란시스코 데 고야
겨울(눈보라)

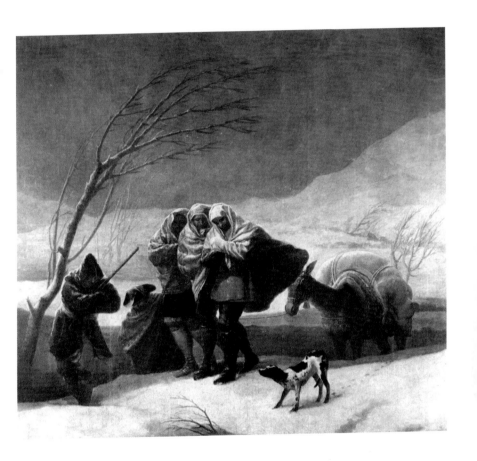

캔버스에 유채
275×293cm
1786~1787년
2층 94실

프란시스코 데 고야
결혼

캔버스에 유채
267×293cm
1791~1792년
2층 93실

프란시스코 데 고야
꼭두각시

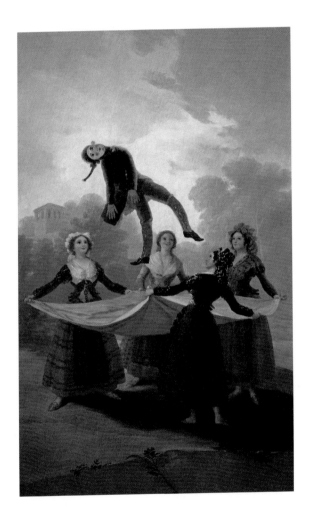

캔버스에 유채
267×160cm
1791~1792년
2층 93실

고야가 소시민의 모습을 담은 것은 〈양산〉처럼 성 밖 출
입이 자유롭지 못한 왕실 여자들에게 스페인 사람들의 낙천적인 일상
을 보여주기 위함도 있었지만, 신화나 종교적 주제를 다루는 '역사화'에
대한 왕실의 선호가 주춤하기 시작한 것과도 관련이 있다. 18세기가 무
르익으면서 프랑스를 위시한 서구 미술계는 딱딱하고 고루한 역사화보
다는 귀족의 향락적인 문화를 담는 아기자기하고 세속적인 로코코 미
술을 선호하기 시작했다.

스페인 왕가 역시 프랑스 왕가 부르봉의 혈통으로 이어지면서 소위
'프랑스적인 것'에 대한 애정이 두드러졌고, 로코코 역시 그런 연유에서
자연스레 흡수되었다. 그러나 프랑스에서 이 퇴폐적이기까지 한 귀족 놀
음에 대한 계몽주의의 비판이 거세지자 스페인 지식인들 역시 각성하기
시작했다. 〈부상당한 석공〉이나 〈겨울(눈보라)〉은 가난하고 혹독한 삶을
겪어내고 있는 스페인 소시민의 삶을 여과 없이 보여주고 있다.

〈부상당한 석공〉는 원래 술 취한 사람을 동료들이 옮기는 내용을 그
린 것이다. 그러나 고야는 가톨릭의 엄격함이 몸에 배어 있던 스페인 왕
실에서 술에 취해 자신의 몸을 가누지 못하는 이들의 추태나 주사를
혐오한다는 사실을 전해 듣고는 이를 부상당한 모습으로 바꾸어버렸다.
졸지에 이 작품은 작업 중에 부상당한 노동자들에게 국가가 지원하는
법령을 막 발표한 왕실의 업적을 선전하는 그림으로 해석할 여지를 남
겼다.

〈결혼〉은 소시민의 생활상을 담은 네덜란드 장르화의 전통을 일견 이
어받은 것으로 보인다. 장르화는 신화·종교의 역사적 주제를 벗어난, 그
야말로 평범한 사람들의 일상을 가감 없이 묘사한 그림을 일컫는다. 정
중앙 검은 옷을 입고 화면 왼편을 바라보는 신부의 얼굴은 결혼에 대한

환상이나 설렘보다는 왠지 슬픔과 체념 그리고 두려움이 더 가득해 보인다. 그런 신부의 뒤를 쫓는 붉은색 옷차림의 남자는 여자들이 애정을 느끼기 힘든 추남으로 그려져 있다. 말하자면 이 그림은 돈에 의해 팔리다시피 하는 가난한 여자의 모습을 담은 슬픈 풍속사라 할 수 있다.

〈꼭두각시〉는 한편으로는 귀족 여인네들의 즐거운 놀이 문화를 담은 로코코 풍의 유쾌한 그림으로도 볼 수 있지만, 돈 많은 여자들의 기분을 맞추기 위해 스스로를 조롱거리로 만들고 살아야 하는 광대의 슬픔을 인상적으로 표현한 것으로도 볼 수 있다.

프란시스코 데 고야
카를로스 4세와 그의 가족

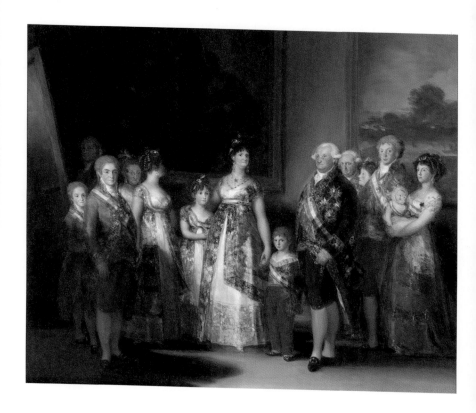

캔버스에 유채
280×336cm
1800년경
1층 32실

태피스트리 화가로 시작, 이윽고 왕실 화가로 등극한 고야는 카를로스 4세 왕가의 집단 초상화를 그린다. 얼핏 보면 잠시 틈을 내 모인 왕가의 일원들이 자신들의 권위를 한껏 과시하고 있는 모양새이지만, 찬찬히 들여다보면 이상한 점이 한두 가지가 아니다. 보통 정중앙 자리를 차지하는 왕이 옆으로 비켜나고 왕비가 그 자리를 대신한 것은 이 집 가장의 위상을 짐작케 한다. 이가 성하지 못했던 왕비의 합죽한 얼굴, 그 얼굴보다 더 두터운 거대한 팔뚝 등은 고야가 그녀를 위해 그 어떤 이상화도 시도하지 않았음을 말한다. 왕의 모습도 마치 술에 취한 듯 얼굴 가득 붉은 기운이 감돌아 어딘가 모르게 얼빠져 보인다. 이 두 부부 이외의 인물들도 어린아이들을 제외하곤 죄다 멍해 보이거나 야릇해 보인다.

오늘날의 인물 사진이 과감한 후보정을 마다하지 않는 것처럼 초상화는 실제 생김새보다 다소 미화하는 것이 일반적이라는 점을 감안하면, 고야는 그림을 통해 왕실에 대한 자신의 감정을 풀어놓았음이 분명하다. 심지어 고야는 화면 왼쪽 귀퉁이의 자신을 제외한 이 왕가의 인물을 아기까지 포함해서 열세 명 그려 넣었는데, 왕가에 대한 불쾌감을 저주의 숫자로 표현한 것이라는 해석도 있다.

카를로스 4세는 왕비 마리아 루이사가 재상 고도이와 놀아나는 것을 묵인했을 뿐 아니라, 그에게 모든 국사를 맡겨버린 채 사냥에만 몰두했다. 고도이와 왕비에 대한 국민의 반감이 하늘을 찌르는 동안 둘의 사랑은 훨훨 타올랐고, 왕비가 낳은 두 아이가 고도이의 자식이라는 소문도 있었다. 두 아이는 왕비 좌우에 서 있다. 카를로스 4세는 수많은 실정을 저질렀고, 결국은 아들 페르난도 7세에 의해 폐위되는 치욕까지 맛보았다. 그림 왼쪽에서 두 번째가 바로 아버지를 배반한 페르난도 7세이다.

라파엘 멩스
파르마의 마리아 루이사의 초상

라파엘 멩스
왕세자 시절의 카를로스 4세의 초상

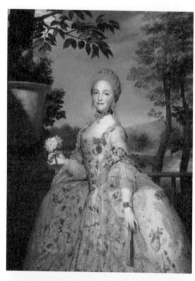

캔버스에 유채
152×110cm
1765년경
1층 20실

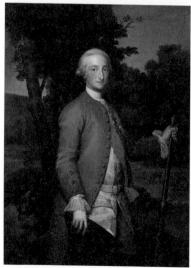

캔버스에 유채
152×110cm
1765년경
1층 20실

고야가 '날 것 그대로의' 왕과 왕비의 모습을 그렸다면, 라파엘 멩스의 그림 속 그들은 기품 있고 세련되고 고상한 왕족 일원으로서의 자태를 마음껏 뽐낸다.

라파엘 멩스Anton Raphael Mengs, 1728~1779는 독일에서 태어났다. 오랫동안 로마에 머물면서 당대의 유행을 좇아 엄격한 데생과 이상적인 아름다움을 추구하는 고전주의적 화풍을 전개했다. 그는 고전의 아름다움을 칭송한 미학자 요한 요아힘 빙켈만Johann Joachim Winckelmann, 1717~1768과 함께 고대 조각상을 연구하기도 했다. 빙켈만은 '근대의 그리스인'이라는 별명으로 불릴 정도였는데, 특히 고대 그리스의 미술을 "고귀한 단순함과 고요한 위대함"이라 칭하며 모든 미술의 모범으로 삼아야 한다고 주장했다. 빙켈만으로부터 깊은 영향을 받은 라파엘 멩스의 작품은 고대 조각상같이 단단하고 완성미 높은 데생에 입각하여 차분하고도 고고한 분위기가 물씬 풍긴다.

멩스는 이탈리아 문화에 높은 취향과 관심을 가지고 있던 카를로스 3세에게 발탁되어 스페인 궁정에 입성한다. 〈파르마의 마리아 루이사의 초상〉 속 그녀는 왕세자 시절의 카를로스 4세와 결혼한 직후의 모습이다. 고야가 그린 합죽한 입의 할머니와는 전혀 다르다. 열네 살 어린 나이에 결혼한 그녀는 주로 아란후에스에 거주하였는데, 그림 속 배경도 그녀가 자주 거닐던 그곳 정원일 것으로 짐작된다.

〈왕세자 시절의 카를로스 4세의 초상〉 속 카를로스 4세 또한 아직 젊어서인지 제법 훈훈한 미남이다. 이들은 30년 뒤 고야의 그림 속에서 보듯이 타락하고 다소 지쳤으며, 음모와 배신의 희생양이 되어 자신이 고용한 화가 고야에게조차 조롱거리가 되지만 그조차도 깨닫지 못한 바보가 되어버린 것이다.

옷을 벗은 마하

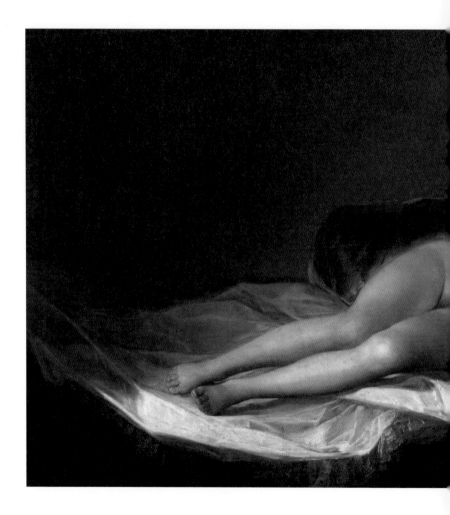

캔버스에 유채
97×190cm
1799~1800년
1층 36실

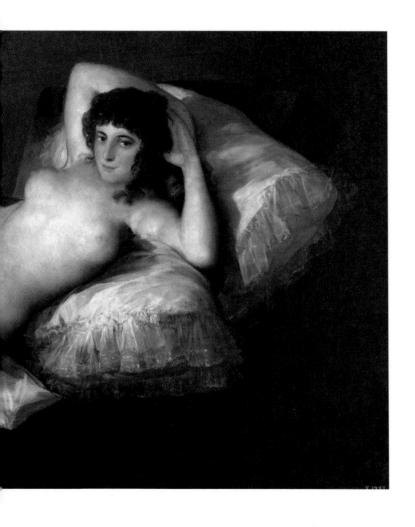

프란시스코 데 고야
옷을 입은 마하

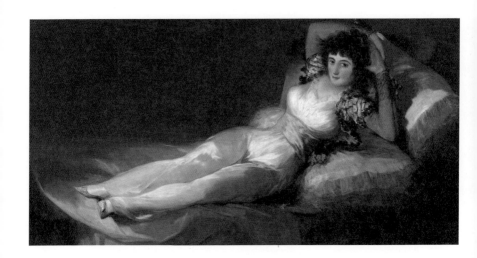

캔버스에 유채
97×190cm
1800~1803년
1층 36실

스페인은 지나칠 정도로 독실한 가톨릭 국가였다. 따라서 예술의 자유 운운하며 벗은 여인의 모습을 그리는 일이 쉽지는 않았다. 잘못했다가는 종교재판소에 끌려가 수모를 받기 일쑤였고, 심지어 국외로 추방되기도 했다. 유럽 각 지역에서 신화를 빌미로 한 여인의 누드, 예컨대 알몸의 비너스가 판을 치는 동안 스페인에서만큼은 벨라스케스의 〈거울을 보는 비너스〉²⁷ 정도만 간신히 '누드화'의 한 칸을 차지할 수 있었다. 그나마 벨라스케스의 비너스는 등만 내밀고 있는 정도이다.

따라서 고야의 〈옷을 벗은 마하〉는 스페인 회화사에서 상당히 특별한 모험이었다. 이 누드는 비단 스페인뿐 아니라 서양 회화사에서도 보기 드문 '노골성'이 있다. 서양 누드 속 여자들은 자신을 바라볼 남성 감상자들이 느낄 '민망함'을 배려해 시선을 돌리고 있기 마련이었다. 〈옷을 벗은 마하〉의 이런 뻔뻔한 시선은 티치아노의 〈우르비노의 비너스〉²⁸에서나 간신히 볼 수 있을 뿐, 아예 두 팔을 머리 위로 들어올려 작정하고 다 보여주는 듯한 노골적인 누드는 고야가 살던 시대만 해도 찾기가 힘들었다.

기존의 누드화는 대부분 신화 속 존재를 그렸다. 종교화에서도 누드가 심심치 않게 발견되긴 하지만, 대부분 '이야기 전개상'이라는 명분을 가지고 있기 마련이었다. 드물게 실제 여성의 누드를 그린 그림도 발견되지만, 대체로 화가가 자신의 연인을 담아 개인적으로 보관한 것이거나 습작에 불과했다. 그러나 고야의 〈옷을 벗은 마하〉는 스페인 저잣거리를 활보하는 멋쟁이 여자 한량 '마하'가 그야말로 별로 내세울 만한 영웅적인 이야깃거리 없이 옷을 벗은 채 누워 있는 장면을 그린 것이다.

비너스 등 여성 누드화의 단골은 인간이 아닌 상상 속의 인물(여신)로 9등신, 8등신 등 사람이라 할 수 없는 몸을 가지고 있다. 그들은 고대 그리스 로마 문화의 부활이라는 르네상스의 정신을 타고 그려지기 시작했

고, 따라서 화가들은 그 모델을 완벽한 비율의 과거 조각상에서 찾았다. 체모는 당연히 그리지 않았다. 여성의 머리카락마저 남성들의 경건한 마음을 들쑤신다고 여기던 옛사람들에게 차마 체모를 드러내 보일 수는 없는 노릇이었다. 게다가 체모는 여인의 '이상적인 아름다움'에 흠으로 보이기도 했다.

고야는 그 금기들을 뛰어넘었다. 여신도 아니고 완벽한 비율의 조각 같은 몸도 아닌 '그냥 진짜 여자' 마하. 게다가 관람자를 빤히 쳐다보는 '도발적인 시선'. 옷을 벗은 마하는 제대로 말하자면 'nude(고상하고 이상적인 신체로서의 몸)'라기보다는 날것 그대로의 알몸, 즉 'naked'의 수준이라 할 수 있다.

그림의 주문자는 카를로스 4세 시절 왕비의 애인이자 재상 마누엘 고도이였다. 고야가 발가벗은 여자의 몸을 그리면서도 종교재판소를 피할 수 있었던 것은 주문자의 '권력'이 버티고 있었기 때문이다. 고도이는 고야에게 같은 여인을 옷을 입은 모습으로도 그리도록 했다. 짐작컨대 고도이는 뭘 좀 아시는 분들에겐 〈옷을 벗은 마하〉를, 화들짝 놀라거나 욱하고 호통칠 만한 꽉 막히신 분들에겐 〈옷을 입은 마하〉를 보여줄 작정이었던 것 같다.

카를로스 4세와 고도이가 쫓겨나고 페르난도 7세가 왕위에 오르면서 고도이가 소장했던 작품들이 대거 수집되는데, 그들 중에는 당연히 이 작품을 비롯해 벨라스케스의 〈거울을 보는 비너스〉도 함께 있었다. 고야는 뒤늦게 〈옷을 벗은 마하〉로 인해 종교재판소의 호출을 받는다. 다행히도 고야는 페르난도 7세의 신임을 받던 화가였기에 처벌은 면할 수 있었다.

한편 고야의 이 그림이 대체 누구를 모델로 한 것인가에 대한 호기심은 최근까지도 사람들의 이야깃거리가 되고 있다. 그중 가장 빈번하

게 등장하는 이가 바로 알바 공작부인 Duchess of Alba, 1762~1802이다. 고야는 스페인 실세 가문 알바 공작 부부의 초상화를 그리면서 그녀와 만났다. 왕비보다 더 직함이 많을 정도로 지체 높은 알바 공작부인은 남편이 죽자 마드리드를 떠나 남부 안달루시아의 별장으로 갔는데, 고야도 그녀를 따라가 몇 달을 함께 머물렀다고 한다. 고야는 마하 복장 차림의 그녀가 손가락으로 바닥에 새긴 글자, '오직 고야 Solo Goya'를 가리키고 있는 장면을 비롯해 그녀의 초상화를 자주 화폭에 담았다.[29] 이 때문에 둘의 관계가 심상치 않았을 거라는 소문이 파다하다. 그러나 둘의 신분 차이로 미루어보아 두 사람의 관계는 고야의 일방적인 짝사랑이었거나, 설사 둘 사이에 심상치 않은 모종의 사건이 있었다 해도 고야는 알바 부인 정도의 권력자가 거느릴 수 있는 '심심풀이 정부들' 중 하나에 불과했을 거라는 말이 있다.

많은 사람이 이 그림의 모델을 알바 공작부인이라고 단정하지만 정작 알바 공작의 후손들은 그것이 아니라는 사실을 밝혀내기 위해 공작부인의 유해까지 파내는 소동을 벌였다. 뜻밖에도 유해 검시관들이 그림 모델이 알바 공작부인과 얼굴은 다른 듯하지만, 두개골 크기로 보아 아니라고 하기도 그렇다는 식의 애매한 의견을 내놓는 바람에 또 한 차례 격론이 이어지기도 했다. 사실 이 그림들이 재상 고도이의 주문을 받아 그린 것이라면, 고도이의 집안과 정치적 숙적 관계였던 알바 집안 여자를 고야가 군이 모델로 할 이유는 없었을 것이다. 이 때문에 모델은 고도이의 또 다른 연인 페피타 투도라는 여성이라는 소문도 있다.

어쨌거나 현재 이 두 작품은 나란히 전시실 벽에 걸려 있어서 "저 옷을 벗으면 어떤 속살이 펼쳐질까"를 상상하는 관람자들의 관음증적 욕구를 후련하게 해소해주고 있다.

프란시스코 데 고야
5월 2일

프란시스코 데 고야
5월 3일

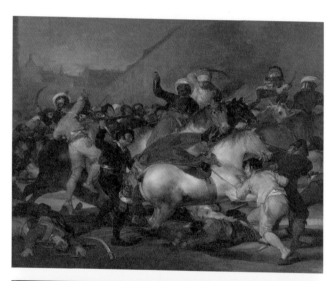

캔버스에 유채
266×345cm
1814년
0층 64실

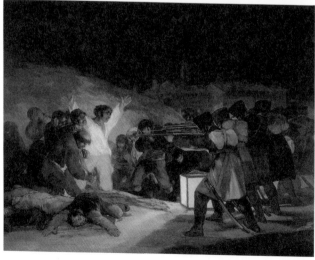

캔버스에 유채
268×347cm
1814년
0층 64실

프랑스의 나폴레옹이 스페인을 침략하자 카를로스 4세와 고도이 일족은 급기야 마드리드를 버리고 식민지 멕시코로 도주할 계획까지 세운다. 이 소식이 알려지자 스페인 국민이 봉기하는데 폭동의 중심에는 카를로스 4세의 아들 페르난도 7세가 있었다. 폭동은 페르난도 7세의 즉위로 일단락되는 듯했다. 그러나 나폴레옹은 페르난도 7세와 카를로스 4세를 감금한 뒤, 자신의 형 조제프 보나파르트^{Joseph Bonaparte, 1768~1844}(스페인어로는 호세 보나파르트라고 부른다)에게 스페인을 통치하도록 한다.

스페인 국민은 나라의 주권을 프랑스인 왕에게 양도해야 한다는 사실에 격분하여 응집했고, 소규모 전쟁을 감행했다. 프랑스군은 아랍 지역으로부터 용병까지 불러들여 스페인 국민의 저항에 대치했다. 1808년 5월 2일, 마드리드에서는 프랑스 군인이 말을 타고 가다 떨어져 폭행을 당하는 소동이 벌어졌다. 양측은 격렬하게 맞서는데, 고야는 아랍식 복장을 한 이집트 친위대와 프랑스군 그리고 스페인 시민이 벌인 싸움을 영웅적 관점보다는 '광기와 살육의 고발'로 그려냈다. 기존의 화가들이 그린 전투 장면과 달리 이 그림에서는 이 모든 분란을 잠재울 '영웅'이 부재한다.

프랑스의 반격은 〈5월 3일〉에서 여실히 드러난다. 프랑스군은 자신들에게 저항하는 마드리드 시민들을 무참히 학살한다. 고야는 총을 든 프랑스 군인들 앞에서 죽어가거나 투항하는 이들을 순교자처럼 묘사했다. 특히 중앙의 남자는 두 팔을 높이 처들고 있는데, 십자가에 못 박힌 예수의 자세를 떠올리게 한다. 고야는 남자의 손에 예수가 십자가에 못 박힐 때 생긴 상흔을 그려 넣었고, 유난히 그에게만 밝은 빛을 비추어 종교화에서 흔히 그려지던 '후광'을 대신했다.

프란시스코 데 고야
사투르누스

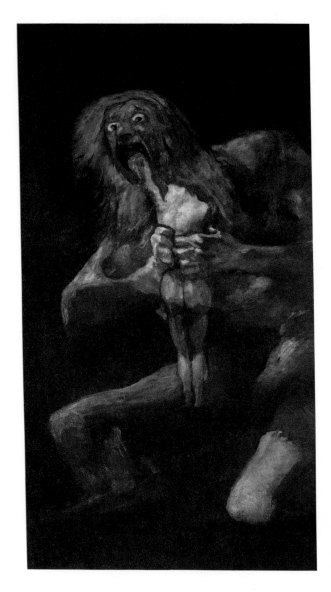

캔버스에 회반죽
146×83cm
1819~1923년
0층 67실

말년에 이른 고야는 마드리드 교외에 집을 구했다. 그리고 이미 병으로 청력까지 상실하는 등 심각하게 쇠약해진 상태에서 첫 부인과 사별한 뒤 만난 마지막 연인 레오카디아 웨이스와 함께 지낸다. 정식 결혼이 아니어서 구설수에 오르내리기 쉬운 이 관계를 숨기느라 레오카디아 웨이스는 가정부로 위장했고, 고야는 외부인의 출입을 되도록 금한 채 은둔하다시피 살았다. 고야는 일명 '귀머거리의 집'이라 불리는 그곳의 방 두 개의 벽에 석고를 바른 뒤 유화를 사용해 그린 그림으로 가득 채웠다. 그림들은 주로 검은색과 흰색 그리고 갈색조를 이루고 있어 '검은 그림'이라고 부르는데, 이들은 현재 캔버스에 유화로 옮겨져 프라도 미술관에 전시 혹은 보관되고 있다.

검은 그림들은 모든 것을 다 내려놓은 뒤 남는 지독한 회의주의를 반영하듯 광기와 절망 그리고 고독의 세계를 담고 있다. 〈사투르누스〉는 그리스 신화에 등장하는 시간의 신이다. 포악한 사투르누스가 피를 뚝뚝 흘리는 자신의 아이를 잡아먹는 모습을, 고야는 역시나 포악하고 거친 붓질로 그려냈다. 신화 속 사투르누스는 우라노스와 가이아 사이에서 태어났는데, 어머니 가이아의 요청을 받고 아버지를 낫으로 찔러 죽인 뒤 세상을 다스리는 왕이 되었다. 이후 그는 아내 레아와 낳은 자식들이 자신의 왕위를 뺏을 거라는 신탁을 듣고 그들을 하나하나 잡아먹기 시작했다.

아마도 눈을 허옇게 뒤집은 채 산 채로 자식을 잡아먹는 이 사투르누스는 호시탐탐 스페인을 노리는 프랑스를, 혹은 자유를 선망하는 국민의 뜻을 짓밟는 스페인 지도층을 상징하는 것일 수도 있지만, 한편으로는 계몽주의의 이성이 아무리 노력해도 극복할 수 없는 인간 광기 그 자체에 대한 은유일 수 있다.

| 그림 주석 |

1 캉탱 마시

기괴한 노부인

목판에 유채
64×46cm
1525~1530년
내셔널 갤러리
런던

2 산드로 보티첼리

나스타조 델리 오네스티 이야기 네 번째

패널에 템페라
83×142cm
1483년
개인 소장

3 로베르 캉팽
수태고지

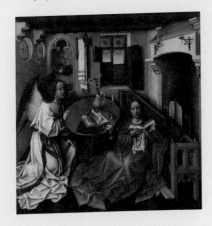

목판에 유채
64×63cm(중앙)
1427년
메트로폴리탄 미술관
뉴욕

4 (대) 피터르 브뤼헐
농가의 결혼식

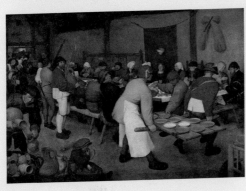

패널에 유채
124×164cm
1567년
빈 미술사박물관
빈

5 작자 미상

마르쿠스 아우렐리우스 기마상

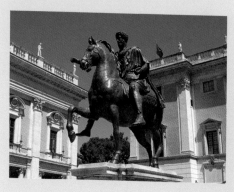

청동
높이 424cm
2세기 복제품
캄피돌리오 광장
로마

6 야콥 자이제네거

개와 함께 있는 카를 5세

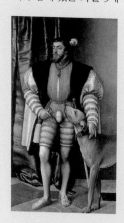

캔버스에 유채
205×123cm
1532년
빈 미술사박물관
빈

7 티치아노 베첼리오

개와 함께 있는 카를 5세

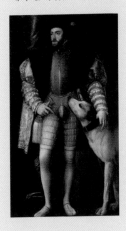

캔버스에 유채
192×111cm
1533년
프라도 미술관
마드리드

8 티치아노 베첼리오

바쿠스와 아리아드네

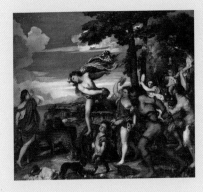

캔버스에 유채
175×190cm
1520~1522년
내셔널 갤러리
런던

9 조반니 벨리니
 신들의 축제

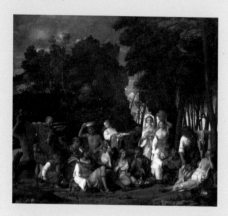

캔버스에 유채
170×188cm
1514년
워싱턴 국립 미술관
워싱턴

10 라파엘로 산치오
 파르나소스

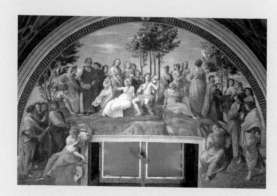

프레스코
670cm
1509~1510년
교황궁
바티칸

11 미켈란젤로

피렌체의 피에타

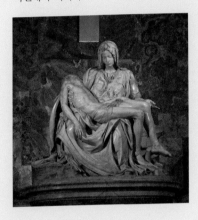

대리석
높이 226cm
1550년경
두오모 오페라 박물관
피렌체

12 엘 그레코

목자들의 경배

캔버스에 유체
346×137cm
1596~1600년
루마니아 국립미술관
부쿠레슈티

13 작자 미상

부활한 그리스도

나무에 채색
높이 45cm
1595~1598년
타베라 병원
톨레도

14 호세 드 리베라

아르키메데스

캔버스에 유채
125×81cm
1630년
프라도 미술관
마드리드

15 프란시스코 데 수르바란

카디스 방어전

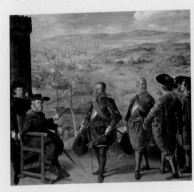

캔버스에 유채
302×323cm
1634년
프라도 미술관
마드리드

16 조반니 바티스타 티에폴로

무염시태

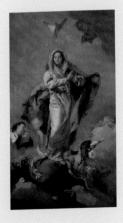

캔버스에 유채
279×152cm
1767~1769년
프라도 미술관
마드리드

17 라파엘로 산치오

시스티나의 성모

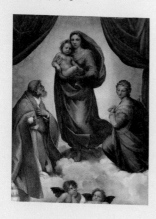

캔버스에 유채
270×201cm
1513~1514년
게멜더 화랑
드레스덴

18 디에고 벨라스케스

돈 발타사르 카를로스 왕자

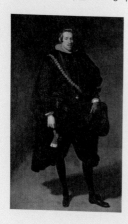

캔버스에 유채
209×125cm
1626~1627년
프라도 미술관
마드리드

19 페테르 파울 루벤스
팔라스와 아라크네

패널에 유채
26.67×38.1cm
1636년경
버지니아 현대미술관
리치몬드

20 카라바조
바쿠스

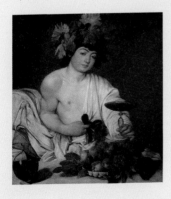

캔버스에 유채
95×85cm
1596년경
우피치 미술관
피렌체

21 에두아르 마네
피리 부는 소년

캔버스에 유채
161×97cm
1866년
오르세 미술관
파리

22 디에고 벨라스케스
프란시스코 레스코노의 초상

캔버스에 유채
107×83cm
1643~1645년
프라도 미술관
마드리드

디에고 벨라스케스
광대 돈 크리스토발

캔버스에 유채
200×121cm
1637~1640년
프라도 미술관
마드리드

23 티치아노 베첼리오
에우로파의 납치

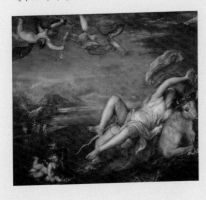

캔버스에 유채
185×205cm
1559~1562년
이사벨라 스튜어트 가드너 박물관
보스턴

24 페테르 파울 루벤스

에우로파의 납치

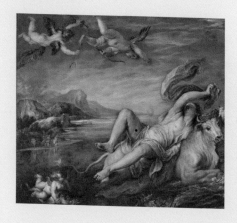

캔버스에 유채
181×200cm
1630년경
프라도 미술관
마드리드

25 (대) 얀 브뤼헐과 페테르 파울 루벤스

성모자상

패널에 유채
79×65cm
1620년경
프라도 미술관
마드리드

26 (대) 얀 브뤼헐과 페테르 파울 루벤스
촉각

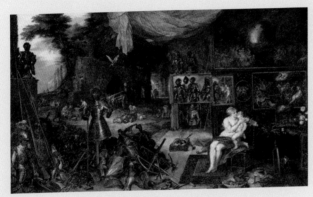

패널에 유채
65×110cm
1618년
프라도 미술관
마드리드

(대) 얀 브뤼헐과 페테르 파울 루벤스
미각

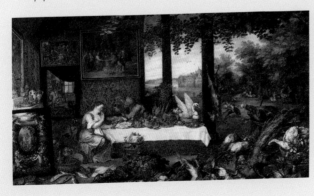

패널에 유채
64×108cm
1618년
프라도 미술관
마드리드

(대) 얀 브뤼헐과 페테르 파울 루벤스

후각

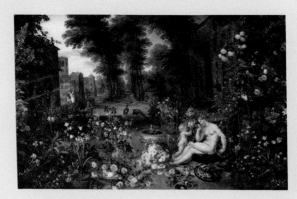

패널에 유채
65×109cm
1618년
프라도 미술관
마드리드

27 디에고 벨라스케스

거울을 보는 비너스

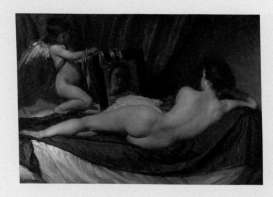

캔버스에 유채
122.5×177cm
1647~1651년
내셔널 갤러리
런던

28 티치아노 베첼리오

우르비노의 비너스

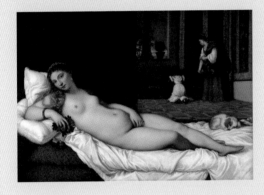

캔버스에 유채
119×165cm
1538년경
우피치 미술관
피렌체

29 프란시스코 데 고야

알바 공작부인의 초상

캔버스에 유채
210×149cm
1797년
히스패닉 소사이어티 박물관
뉴욕

프라도 미술관에서 꼭 봐야 할 그림 100

1판 1쇄 발행일 2014년 12월 8일
2판 1쇄 발행일 2022년 4월 11일

지은이 김영숙

발행인 김학원
발행처 (주)휴머니스트출판그룹
출판등록 제313-2007-000007호(2007년 1월 5일)
주소 (03991) 서울시 마포구 동교로23길 76(연남동)
전화 02-335-4422 **팩스** 02-334-3427
저자·독자 서비스 humanist@humanistbooks.com
홈페이지 www.humanistbooks.com
유튜브 youtube.com/user/humanistma **포스트** post.naver.com/hmcv
페이스북 facebook.com/hmcv2001 **인스타그램** @humanist_insta

편집주간 황서현 **편집** 전두현 김주원 **디자인** 이수빈
조판 이희수com. **용지** 화인페이퍼 **인쇄** 청아디앤피 **제본** 민성사

ⓒ 김영숙, 2022

ISBN 979-11-6080-822-3 04600
ISBN 979-11-6080-645-8 (세트)